디자이너에게 듣는
스물여섯 가지 의자 이야기

앉지 마세요 앉으세요

2021년 3월 25일 초판 인쇄 ○ 2021년 4월 10일 초판 발행 ○ **지은이** 김진우 ○ **펴낸이** 안미르 ○ **주간** 문지숙
아트디렉터 안마노 ○ **편집** 차현호 ○ **디자인** 김민영 ○ **디자인 도움** 옥이랑 ○ **일러스트레이션** 백두리
커뮤니케이션 김나영 ○ **영업관리** 황아리 ○ **인쇄·제책** 천광인쇄사 ○ **펴낸곳** (주)안그라픽스 우10881
경기도 파주시 회동길 125-15 ○ **전화** 031.955.7766(편집) ○ 031.955.7755(고객서비스) ○ **팩스** 031.955.7744
이메일 agdesign@ag.co.kr ○ **웹사이트** www.agbook.co.kr ○ **등록번호** 제2-236(1975.7.7)

ISBN 978.89.7059.834.5(03600)

앉지 마세요 앉으세요

김진우

안그라픽스

일러두기

• 인명·지명·단체명을 비롯한
고유명사는 국립국어원
외래어표기법을 따랐으나 관례로
굳어진 것은 존중했다. 원어는 처음
나올 때만 병기하되 필요에 따라
예외를 두었다.

• 단행본은 『』, 개별 기사는 「」, 신문과
잡지는 《 》, 프로그램, 작품, 행사, 강연,
음악, 영화 제목은 〈 〉로 묶었다.

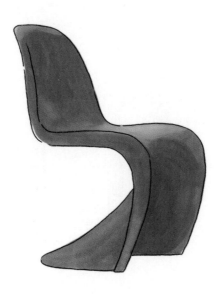

1막

—————— 나는 주인공입니다 ——————

22쪽 —————————
힐 하우스의 주인공
매킨토시의 〈레더백 체어〉

28쪽 —————————
튀는 의자
베르너 판톤의 의자

36쪽 —————————
표현의 매개체
론 아라드와 자하 하디드의 의자

42쪽 —————————
까칠한 매력의 소유자
요나스 볼린의 〈콘크리트 체어〉

48쪽 —————————
일필휘지의 묵직함
최병훈의 〈태초의 잔상〉

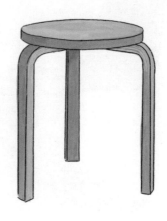

2막

──────── 나는 조연이 더 좋습니다 ────────

56쪽 ─────────────
대중 의자의 탄생과 귀환
미하엘 토네트의 〈No. 14〉

64쪽 ─────────────
스테디셀러의 대표 주자
아르네 야콥센의 의자

72쪽 ─────────────
핀란드의 국민 의자
알바르 알토의 〈스툴 60〉

80쪽 ─────────────
무명씨가 만든 좋은 디자인
셰이커 교도의 의자

86쪽 ─────────────
특별한 평범함
야나기 소리의
〈버터플라이 스툴〉

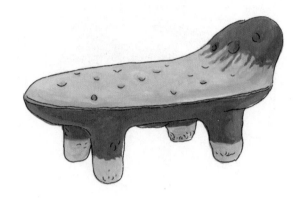

3막

──────────── 나 는 의 자 가 아 닙 니 다 ────────────

96쪽 ──────────
가구와 조각의 합집합
보리스 베를린의 〈아포스톨〉

104쪽 ──────────
의자가 된 도자기
도예가 이헌정의 의자들

110쪽 ──────────
변신하고 합체하는 장난감
칼슨 베커의 아이를 위한 의자

116쪽 ──────────
빈민촌의 삶을 대변하는 모형
캄파나 형제의 〈파벨라〉

122쪽 ──────────
앉아 기대는 장소
하지훈의 〈자리〉

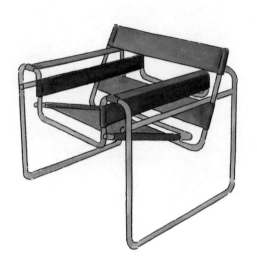

4막

──────── 나는 살아 있는 역사입니다 ────────

130쪽 ──────────
역사와 타이밍,
레드 하우스의 〈세틀〉

136쪽 ──────────
〈바실리 체어〉에서
지워진 이름

144쪽 ──────────
고유함을 향한 욕망
체코 큐비즘과 의자

150쪽 ──────────
틀을 깨는 매력
멤피스의 의자

156쪽 ──────────
덜고 덜어 남은 본질
미니멀리즘과 의자

5막

———————— 나는 질문합니다 ————————

164쪽 ————————
색 바랜 시간의 의미
닐스 바스의 〈어제의 신문〉

170쪽 ————————
새로움이란 무엇인가
위르헌 베이의 〈코콘 체어〉

176쪽 ————————
복제와 오마주의 차이
중국 의자와 〈더 차이니스 체어〉

184쪽 ————————
의자란 무엇인가
우치다 시게루의 〈다실〉

190쪽 ————————
무엇을 위해 디자인하는가
윤호섭의 〈골판지 방석 의자〉

198쪽 ————————
미래에도 의자 디자인이
필요하다면
판보 레멘첼의 〈24유로 체어〉

의자를 통해서　　　　우리가 누구인지
나와 내 주변을　　　　어떻게 살아가는지 살피며
바라보는 것　　　　　사유의 지평을 넓혀가는 것

마침내 디자이너의
시선으로 삶과 세상의
온갖 현상과 만나는 것

의자와 사람
그리고 디자인 이야기

무대를 열며

의자는 관찰하기 좋은 대상이다. 거의 모든 사람이 매일 의자를 사용한다. 아무리 수많은 도구가 스마트폰 어플리케이션으로 디지털화했다지만 의자까지 사라진 삶을 상상하긴 어렵다. 사람마다 사용하는 의자의 종류나 기능은 다양하다. 몸에 닿는 물건이면서 체중을 지탱하는 구조체기도 하다. 가격도 천차만별이다.

천 가지 의자에는 천 가지 이야기가 있다. 그러니 누구든 저마다 의자에 대해 할 수 있는 이야깃거리가 있지 않을까. 나는 의자에 감정이입하기를 즐긴다. 그러다 보면 알게 된다. 어떤 의자는 눈에 띄는 주인공이 되고 싶어 하고 어떤 의자는 배경으로서 옅게 존재하고 싶어 한다. 어떤 의자는 시대의 가치를 대변하고 어떤 의자는 역사에 이름을 남긴다. 디자이너가 아닌 평범한 이가 만든 의자지만 오랜 세월을 견디고 사랑받으며 사람과 함께해온 의자도 있다. 그래서 나는 의자가 사람 같다. 의자를 관찰하는 일은 사람을 관찰하는 일처럼 흥미롭다.

찰스 레니 매킨토시의 〈레더백 체어〉를 봐볼까? 이 의자는 눈에 띄고 싶어 하는 의자다. 예쁘긴 한데 선뜻 앉아보긴 싫다. 그냥 하나쯤 소장하고 싶다. 자코메티의 조각품과 피카소의 그림처럼 내게 위로와 휴식을 선물할 것 같다. 하지만 이 의자는 외롭다. 대개 홀로 놓이기 때문이다. 사람들은 시선을 주는 대신 삶의 일부로 초대하지 않는다.

한편, 아르네 야콥센의 〈세븐 체어〉는 평범하고 친숙하지만
진부하지 않다. 평생 사용해도 질리지 않는다. 압축
성형하여 만든 몸체와 스테인리스 강관 다리로 구성된
소박한 모습으로 반세기를 넘게 살았다. 〈세븐 체어〉는
여럿이 함께 놓인다. 어깨동무하며 담벼락을 오르는 담쟁이
같다. 눈에 띄지 않지만 어느덧 담벼락의 모습을 바꾼다.
100년 뒤에도 〈세븐 체어〉를 사용하고 있을 인류의 모습이
어렵지 않게 그려진다. 의자가 사람을 닮기 때문 아닐까.
의자를 바라보는 일은 우리의 삶을 더듬어보는 일과 크게
다르지 않을지도 모른다.

이 책 『앉지 마세요 앉으세요』는 내가 관찰한 의자와
의자에 담긴 욕망 그리고 그 욕망에 영향을 미친, 때론
개인적이고 때론 사회적인 배경에 대한 기록이다. 여기에는
유명한 의자, 잘 팔리는 의자도 있지만 그렇지 않은
의자도 있다. 건축가와 가구 디자이너가 설계한 의자도
있지만 도예가나 무명씨가 만든 의자도 있다. 주로 내가
덴마크에서 유학하며 접했던 북유럽 의자의 이야기를
담았지만 국내 작가의 의자를 한 점이라도 더 소개하고자
인터뷰를 거쳐 글을 더했다. 처음 이 책을 기획할 때를
돌아본다. 막연했지만 이런 기대를 품었다.

첫째, 디자인 전공자에게는 의자를 통해 세상을 보는
관점을 보여주고 싶었다. 당연하지만 의자 디자인은 조형과

기능이라는 영역만으로 설명하고 이해할 수 없다. 하나의 의자에 무수히 많은 사회적 조건이 연결되어 있다. 나는 그 연결고리를 드러내 보여주고 싶었다. 디자이너가 사용할 수 있는 재료의 한계와 가능성은 어디까지인가? 디자이너의 사회 참여는 어떻게 가능한가? 세계화 시대에 문화의 통합보다 오히려 다양성과 지역화의 가치에 주목하는 이유는 무엇인가? 나는 이 같은 질문과 문제의식을 드러내고 싶었다.

둘째, 전공자가 아니더라도 흥미롭게 읽을 수 있는 책을 쓰고 싶었다. 핀란드에서는 도서관, 학교, 박물관 등 공공 기관의 설계를 국민 건축가 알바르 알토에게 맡긴 덕분에 아이들은 좋은 디자인의 가치를 알아보고 사용할 수 있는 일상 속에서 자란다. 그 과정에서 의자 디자인에 대해 느끼며 얘기할 수 있다. 디자인의 가치를 알아보고 지지하고 투자하는 어른으로 성장할 가능성이 크다. 우리에게도 그러한 문화가 형성되길 바란다.

셋째, 이 책을 계기로 인문사회학자와 디자이너가 소통할 수 있기를 바랐다. 디자이너가 제시한 인문학적 담론이 이미 풍성한 것도 사실이나 디자이너끼리의 말잔치에 그치는 경우도 많다. 비전공자는 디자인을 그저 제품을 꾸미고 판매를 위해 추가하는 포장재 정도로 이해한다. 있으면 좋지만 없어도 큰 문제가 없는 학문이라고

생각한다. 그러한 오해를 넘어 기술이나 사회가 변화할
때마다 디자인 분야에서 논의되던 철학적, 사회적 질문을
함께 나누고 싶다. 이 책을 사이에 두고 다양한 분야의
사람들과 말문을 트고 싶다.

처음의 기대를 얼마큼 실현할 수 있을까? 궁금하고
설레고 두렵다. 첫 책을 쓰면서 글이 생물이라는 것과
시절 인연이 무섭다는 것을 드디어 체감했다. 출판사와
편집자, 저자의 접점이 그렇게 많고 촘촘한 것인지도
처음 알았다. 다른 작가의 책의 서문에서 읽었던 편집자에
대한 저자의 소회는 과장이 아니었다. 글을 쓴다는 것과
책을 출간한다는 것은 다른 차원의 일이었다. 나눴던
대화가 태산이었다. 혼자서는 도달할 수도 통과할 수도
없는 길이었다. 집필 기간 내내, 책을 함께 쓰고 있다는
느낌을 갖게 해 준 문지숙 주간님, 글이 책이 되는 과정을
단단하게 보여줬던 차현호 님, 정갈한 톤으로 책에
화색이 돌게 해 준 백두리 작가님과 김민영 디자이너님,
글을 쓰는 동안 함께 여행하며 길벗이 돼주었던 소중한 딸,
이 한 권의 책을 탄생시키기 위해 애써 주셨던 모든 분께
고마움을 전한다. 책이 세상에 나서는 순간 나도 이제
독자가 되어 책과 만나리라.

1막

나는 주인공입니다

튄다. 독특하다. 홀로 놓인다.
아름답다. 하지만 주변과
어울리기 어렵다. 사람들은
이들에게 감탄의 시선을
보내지만 막상 잘 다가가지
않는다. 바라보는 즐거움에
만족한다. 그래서 외롭다.
주인공이고 싶은 의자의
숙명이다.

힐 하우스의 주인공
매킨토시의 〈레더백 체어〉

"저는 어느 곳에 놓여도
시선을 잡아끕니다. 제
위에 선뜻 앉기는 쉽지
않겠지만 바라만 보아도
좋지 않으신가요?"

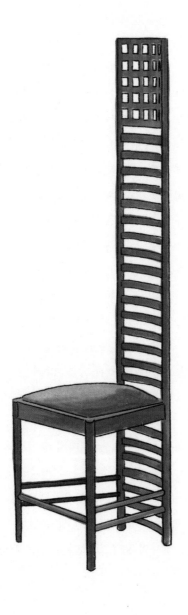

찰스 레니 매킨토시, 〈래더백 체어〉, 참나무·천, 1903

예쁘다. 하지만 선뜻 앉아보고 싶지는 않다. 찰스 레니 매킨토시Charles Rennie Mackintosh의 대표작 〈레더백 체어Ladder-Back Chair〉를 볼 때마다 드는 생각이다. 좁고 긴 등받이와 가늘고 섬세한 패턴은 보기만 해도 불안하다. 빨갛고 파란 패브릭으로 마감된 좌판은 매력적이지만 앉고 싶은 욕망을 자극하진 않는다. 하지만 기회가 된다면 하나쯤 소장하고 싶다. 편하게 앉고 싶어서가 아니라 지근에 두고 감상하고 싶기 때문이다. 흰색 벽체 위에 올라앉은 높은 천장, 거기에 매달린 스포트라이트 아래 둘 수 있다면 완벽하다. 알베르토 자코메티Alberto Giacometti의 조각품처럼, 제철에 활짝 핀 유채꽃 한 다발이 꽂힌 화병처럼 내 눈과 마음에 풍요로움을 선사한다.

1900년에서 1906년 사이, 매킨토시는 그의 아내 마거릿Margaret Macdonald Mackintosh과의 협업으로 전성기를 누렸다. 모국 스코틀랜드의 지역성과 그 당시 온 유럽에 퍼져 있던 아르누보Art Nouveau 양식 그리고 일본과 중국 미술의 기하학적 조형 요소를 접목해 독자적인 스타일을 구축했다. 매킨토시와 마거릿은 격변의 시대를 함께 살아가는 예술 동지였다. 마거릿이 유리판 위에 석고 가루로 구사했던 가늘고 투명한 표현 기법은 매킨토시의 가구 장식에 절대적 영감을 줬다. 가구 전체의 조형과 등받이에서는 절제된 미학이 드러난 질서 있는 격자 구조가 나타났고 의자의 세부 요소에는 자연의 형태를 닮은 상징이 섬세하게 새겨졌다.

출판업자 월터 블래키Walter Blackie의 집 힐 하우스Hill House도 이 시기에 설계됐다. 〈래더백 체어〉는 힐 하우스를 위해 탄생했던 여러 가구 가운데 하나다. 이 의자가 놓인 2층 침실의 벽과 천장은 온통 하얗다. 거기에 흑단으로 만들어진 메마른 의자가 도도하게 자리한다. 매킨토시는 힐 하우스의 실내 공간을 마치 연극무대처럼 만든 다음 벽장 사이 움푹 들어간 공간에 〈래더백 체어〉를 주인공으로 세웠다. 이 의자의 목표가 처음부터 사용자의 신체적 편안함이 아니었다는 것은 같은 공간에 놓인 다른 의자를 보면 알 수 있다. 〈래더백 체어〉 주변에는 안락한 의자와 침대가 놓여 있다. 아마도 집주인 블래키는 이 편안한 의자와 침대를 관객석 삼아 앉거나 몸을 기댄 채, 홀로 자태를 뽐내는 〈래더백 체어〉를 바라봤을 것이다. 지친 하루의 끝에서 이제는 자신의 감정을 위로해줄 이 의자를 감상했을 것이다.

〈래더백 체어〉의 등받이 높이는 140cm다. 웬만한 사람의 앉은키를 넘는다. 수직선을 강조한 등받이는 시각적으로 아름다우며 불필요한 주변 환경에서 공간을 분리했다. 등받이가 군집을 이룬 모양새는 단독으로 존재할 때와는 또 다른 조형적 가치를 발했다. 마치 힐 하우스 실내 디자인의 일부인 양 공간과 어우러졌는데 이는 가구를 통해 공간의 분위기를 원활하게 통제하려던 매킨토시의 의지였다. 〈래더백 체어〉의 자태는 당시 범람했던 양산 가구 사이에서 군계일학처럼 빛났다.

19세기 후반 당시 유럽에는 1차 산업혁명의 산물인 조악하고 질 낮은 양산 가구가 넘쳤다. 오거스터스 퓨진Augustus Pugin, 존 러스킨John Ruskin, 윌리엄 모리스William Morris 등 많은 예술가와 사상가는 산업혁명이 초래할 저급문화를 우려했고 수공예의 가치를 되살리기 위해 미술공예운동Arts and Crafts Movement을 일으켰다. 그들은 건축과 디자인을 종합예술의 관점에서 접근하기도 했으며 궁극적으로는 예술이 대중의 삶에 스며들어 일상이 되길 바랐다. 매킨토시는 이러한 미술공예운동에서 영향을 받았다.

하지만 〈래더백 체어〉를 포함한 그의 초기 모델은 양산에 적합하지 않았다. 최초 사양에 비해 등받이가 점점 높아지고 섬세한 패턴으로 형태와 인상이 강렬해진 대신 제작이 까다로워졌고 사용성을 잃었다. 결국 높아진 등받이에 따라 가격도 덩달아 올랐고 의자는 대중에게서 멀어졌다. 이는 산업혁명이라는 거대하고 거친 역사의 수레바퀴에 맞섰던 미술공예가의 한계와도 정확히 일치한다. 기계 생산과 수공예, 순수 미술과 상업 미술, 고급문화와 대중문화 사이에서 균형을 잡으며 디자인과 예술을 통해 삶의 질을 향상시키려던 매킨토시의 꿈과 이상은 그렇게 역사 속으로 사라지는 듯했다.

그런데 1973년 〈래더백 체어〉의 명품 가치를 알아본 제조사와 기술의 발전에 힘입어 매킨토시가 생전에 넘지 못했던 생산 기술의 한계를 극복해 다시금 살아났다.

이탈리아의 제조사 카시나Cassina가 〈래더백 체어〉의
양산에 성공한 것이다. 카시나 덕분에 되살아난 명품은
〈래더백 체어〉만이 아니다. 르 코르뷔지에Le Corbusier,
프랭크 로이드 라이트Frank Lloyd Wright, 에리크 군나르
아스플룬Erik Gunnar Asplund, 헤릿 리트펠트Gerrit Rietvelt 등
근대 디자인사에 한 획을 그은 이들이 1900년대 초반부터
1930년대 사이 디자인했지만 당시의 기술로는 양산할 수
없어 사라져가던 의자를 죄다 살려냈다. 가구 역사에 남을
만한 명품이 우리의 일상으로 들어오기까지 생각보다 많은
우여곡절이 필요했음을 알 수 있다.

　　조각 같은 가구 덕분에 매킨토시의 의자는 앉기 위한
의자라기보다 바라보기 위한 의자였다. 제품이라기보다는
작품으로 평가됐다. 멋진 옛 모습 그대로 재탄생한 〈래더백
체어〉는 21세기 어디에 놓인다 해도 손색이 없다. 젊은
배우가 흉내 낼 수 없는 노년 배우의 아우라와 품위를
발산한다. 20세기 초 힐 하우스에서 보여줬던 당당함과
도도함으로 무대 위에 등장한다. 여전히 주인공이다.

튀는 의자
베르너 판톤의 의자

"저는 미끄러질 듯 유려합니다.
플라스틱 성형기술의 역사를
그대로 보여주지요.
정신이 번쩍 들 정도로
화려하지 않나요?"

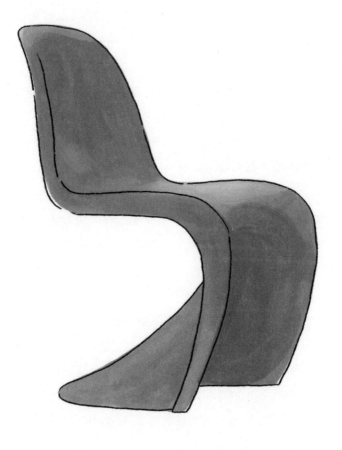

베르너 판톤, 〈판톤 체어〉, 플라스틱, 1959-1960

튄다. 야하다. 기발하다. 덴마크 디자이너 베르너 판톤Verner Panton이 디자인한 의자가 내겐 준 첫인상이다. 그 자태는 마치 영화제 시상식에 가기 위해 한껏 차려입고 나온 배우 같다. 혹은 지중해 해변에서 강렬한 태양 아래 망중한을 즐기는 자유분방한 사람 같기도 하다. 발랄한 형태에 과감한 원색을 더했기 때문이다. 판톤의 의자는 덴마크 디자인의 전형적인 공식을 따르지 않았다. 다시 말해 인간공학적이거나 자연 친화적이지 않다. 그가 만든 의자는 대부분 1960년대와 1970년대에 디자인됐는데 오늘날에 봐도 파격적이다.

덴마크의 오덴세에서 출생한 판톤. 그의 어릴 적 꿈은 화가였다. 코펜하겐의 덴마크왕립미술학교Det Konglige Akademi 시절에는 건축가를 꿈꿨다. 하지만 그의 성향은 건축과 맞지 않았다. 판톤은 대부분의 삶을 인테리어 디자이너, 조명 디자이너, 섬유 디자이너, 가구 디자이너로 살았다. 그중에서 특히 가구 디자인 분야의 업적이 두드러진다. 72년 생애에 무려 230여 개나 되는 가구를 디자인했다.

1963년에 디자인된 〈플라잉 체어Flying Chair〉는 흔들리는 의자다. 그네처럼 천장에 매달려 있다. 판톤은 가구도 움직이는 오브제여야 한다고 믿었다. 그래야만 '격식을 차리지 않는 모임'[1]이 가능해진다고 생각했기 때문이다. 어린 시절 방과 후 그네에 앉아 시간 가는 줄 모르고 수다를 떨던 것처럼 격 없고 편한 자리 말이다.

판톤은 어른에게도 이런 시간이 필요하다고 생각했다.
그가 만든 〈플라잉 체어〉가 그런 시간을 선사할 수
있길 바랐다. 흑백사진 속 판톤은 그의 집 거실에서
지인들과 함께 〈플라잉 체어〉에 매달려 여송연과 와인을
즐긴다. 매달려 있는 높이는 제각각이며 자세도 더없이
자유분방하다.

 판톤의 의자 가운데 대중에게 가장 유명한 의자는
〈판톤 체어Panton Chair〉다. 헤엄치듯 유려한 형태를 단단한
플라스틱으로 만들었다. 의자는 어느 곳에 놓여도 시선을
끈다. 혼자 있어도 매력적이지만 여럿이 함께 있어도
조화롭다. 사람에게서도 가구에서도 흔치 않은 일이다.
〈판톤 체어〉의 몸체는 하나다. 등받이와 좌판, 다리를
못이나 접착제로 이어붙이지 않았다. 하나의 주형에
한 번의 공정으로 찍어냈다. 수려하지만 사람의 체중을
지탱해야 하는 의자의 구조로는 적합하지 않은 형태였다.
1958년 첫 아이디어를 떠올린 뒤로 판톤이 원하는 형태로
양산에 성공하기까지 10년이 더 걸렸다. 양산에 성공하고
나서도 완벽한 조형에 도달하기 위해 계속해서 기술을
개발했다. 허먼밀러Herman Miller와 비트라Vitra 같은
유력한 가구 제조사가 반세기 동안 〈판톤 체어〉의 역사와
함께했다.

 여기서 잠시 판톤이 덴마크 태생이라는 점을
떠올려보자. 덴마크 가구 디자인은 원목을 주로 사용하고
수공예의 전통을 중시하며 평생을 사용해도 질리지

않는 아름다움을 추구하기로 유명하다. 하지만 판톤의 디자인은 이러한 특징과는 거리가 멀다. 이 때문에 덴마크에서 그에 대한 평가는 박했다. 어린아이의 장난처럼 진지하지 못하다든가 소모적이며 지속 가능하지 않다는 등 따가운 소리를 많이 들었다. 그래서인지 판톤 역시 자신은 조국의 디자인 전통과 맞지 않다고 생각했다. 결국 그는 1963년 덴마크를 떠나 스위스 바젤에 사무실을 개업한 이후 1998년 사망할 때까지 대부분의 생애를 스위스에서 보냈다.

그런데 판톤의 디자인은 정말 덴마크 디자인과 결이 전혀 다를까? 건축가 폴 헤닝센Poul Henningsen과 아르네 야콥센Arne Jacobsen, 심리학 박사 마르틴 요한센Martin Johansen 세 사람은 판톤의 삶 전반에 영향을 미쳤던 스승이자 멘토, 선배였다. 이들은 모두 덴마크인이며 20세기 덴마크 디자인계의 중요한 인물이다. 판톤은 헤닝센에게서 신소재에 대한 호기심과 실험 정신을, 야콥센에게서 유기적 조형과 아름다움을, 요한센에게서 사람에게 내재된 색채에 대한 본능을 배웠다. 이 세 사람의 가르침대로 판톤은 평생 신소재를 만들기 위해 도전을 멈추지 않았고 유기적 모더니즘Organic Modernism을 실현했으며 야성적이고 원초적인 원색을 디자인의 원천으로 삼았다. 판톤이 하필 목재가 아닌 다른 재료에 관심을 가졌고 인공적인 색채를 주로 사용했다고 해서 그를 돌연변이라고 할 수 있을까? 그는 그저 모든

디자이너가 바라듯 남들이 가지 않았던 길을 묵묵히 걸으며 새로운 패러다임을 창조했을 뿐이다.

판톤이 별세한 지도 어느덧 20여 년이 지났다. 이후 덴마크 젊은이 사이에는 판토니즘Pantonism이라는 신조어가 생겼다. 론 아라드Ron Arad, 필립 스탁Philip Starck, 자하 하디드Zaha Hadid 등 영향력 있는 디자이너가 판톤의 공간과 색채에서 영향을 받았다고 얘기했다. 그들은 판톤의 어떤 면에 주목했을까? 답을 찾기 위해 1968년과 1970년에 독일에서 '쾰른 박람회Köln Internationalen Möbelmesse'가 열렸던 때로 돌아가 보자.

판톤은 〈3D 카펫3D Carpet〉〈판타지 랜드스케이프 Fantasy Landscape〉〈클러스터 시팅 시스템Cluster Seating System〉〈로킹 체어Rocking Chair〉 등 아홉 개의 작품을 발표했다. 수십 년 전 작품이지만 오늘날에 보아도 미래적이며 여전히 우리에게 의자란 무엇인지 논쟁거리를 던져준다.

1968년부터 1971년까지 쾰른 박람회 주최 측은 네 번에 걸쳐 로렐라이Lorelei 보트 내부에 〈비시오나 Visiona〉라는 특별전을 기획한다. 전시 주제는 '미래의 삶'이었다. 판톤과 조 콜롬보Joe Colombo, 올리비에 모그Oliver Mourgue 등 당시 주목받던 젊은 디자이너가 참여했다. 이때 후원사는 독일의 화학회사 바이엘Bayer, 아크릴 섬유회사 드랄론Dralon, 폼 제조회사 메첼러 Metzeler였는데 신소재에 대한 실험 정신으로 충만해 있던

판톤에게 이보다 더 좋은 기회는 없었을 것이다. 판톤은
1968년 〈비시오나 0〉과 1970년 〈비시오나 2〉에 참여하며
가구 디자인에 플라스틱을 효율적으로 활용할 수 있다는
가능성과 기존에 볼 수 없었던 미적 기준을 모두 제시했다.

　　1970년에 선보인 〈판타지 랜드스케이프〉를 보자.
사각 프레임 내부에는 빨갛고 파란 돌기가 꿈틀거린다.
그 안에 머물고 있는 사람도 함께 꿈틀거리는 듯하다.
판타지 랜드스케이프는 의자인지 공간인지 헷갈린다.
의자와 공간 모두 사람의 몸을 담는 그릇일 뿐 굳이 경계를
나눌 필요가 없다고 말하는 듯하다. 프레임은 목재로
짰고 내부는 플라스틱 폼으로 만들었다. 안으로 들어가면
음악이 흘러나온다. 하지만 스피커를 감춰 놓아 어디서
소리가 흘러나오는지 찾기 어렵다. 강렬하고 유기적인
형태와 색상 그리고 근원을 알 수 없는 소리에 휩싸이는
동안 사람들은 판톤의 작품에 매료된다.

　　하지만 이들은 실용적이거나 대중적이지 않았다.
그렇다고 완벽하게 예술적 가구라고 보기도 어려웠다.
그럼에도 이 전시와 작품은 지금까지도 미래에 우리가
마주할 삶이란 무엇인지를 전위적으로 보여준 사례로
여겨진다. 인간의 삶에서 가구는 앞으로 어떤 역할을 하게
되고 그 기능은 어떻게 변화할지 질문을 던졌기 때문이다.

　　미래에도 가구가 있다면 그 이유와 목적은 뭘까?
수납하고 쓰는 것 말고 다른 이유와 목적은 없을까?
앞으로는 마음을 편하게 해 주는 가구, 위로와 휴식을

주는 가구, 나아가 삶의 질을 높여줄 수 있는 가구가
필요한 것은 아닐까. 1968년과 1970년 두 해에 걸쳐
판톤이 던졌던 질문은 인공지능이 우리의 공간과 가구조차
잠식하게 될 가까운 미래에도 유효하다. 그가 남긴 공간과
가구는 스스로에게 던진 질문에 대한 해답이자 오늘날
우리가 새로운 해답을 찾기 위한 핵심 단서인 셈이다.

　　기존의 질서에서 벗어나는 일, 다른 길을 선택하는 일,
여럿 가운데 눈에 띄는 일. 이런 일에 도전하기를 바라는
사람도 있지만 대개의 경우 쉽사리 시도하지 못한다.
불편한 관심과 때론 무례한 독설도 견뎌야 하기 때문이다.
판톤과 그의 의자 역시 그랬다. 다행히 판톤이 만든 의자는
그 세월을 견뎠고 톡톡 튀는 모습으로 아직까지 우리 곁에
존재한다. •

표현의 매개체
론 아라드와 자하 하디드의 의자

"나는 차갑고 거칩니다.
앉기 편안해 보이지 않지요?
저는 재료의 한계, 형태의
진부함을 벗어나고 싶습니다."

론 아라드, 〈웰 템퍼드 체어〉, 스테인리스, 1986

예술품과 당당히 어깨를 견주는 의자가 있다. 마치 의자의
모양새를 갖춘 조각품 같다. 영국의 그래픽 디자이너
피터 새빌Peter Saville은 이러한 의자를 '표현의 매개체'라는
말로 정의했다. '기능의 매개체' 역할을 담당하던 의자가
예술의 범위를 넘보고 있다는 말이다. 새빌은 '표현의
매개체'라고 부를 만한 의자로 이스라엘 디자이너
론 아라드와 이라크 건축가 자하 하디드의 의자를 들었다.

아라드와 하디드는 영국에 정착한 이민자라는
공통점이 있다. 장인적 기교와 화려한 조형 세계를
추구했다는 점도 비슷하다. 특히 이 둘의 초반 작업은 모두
생김새도 지나치게 난해할뿐더러 사용하기도 어려웠다.
이런 작업에 열광하는 사람도 있었지만 혹평도 많았다.
하지만 아라드와 하디드가 펼쳤던 작품 세계는 예술과
디자인 두 분야에서 흥미로운 도전으로서 주목받았다.

먼저 론 아라드의 의자를 보자. 1983년 그는
콘크리트로 만든 음향 장치를 선보이며 세상의 이목을
끌었다. 아라드는 이후 약 10년간 주로 금속이나 콘크리트
등 무겁고 딱딱한 소재를 탐닉했다. 그는 재료의 한계와
형태의 진부함에서 벗어나고 싶었다.

원오프One-Off 공방을 운영하던 시기에 디자인한
⟨웰 템퍼드 체어Well Tempered Chair⟩와 ⟨빅 이지 암체어Big
Easy Armchair⟩는 기능적이고 편안한 의자와는 거리가
멀다. ⟨웰 템퍼드 체어⟩의 전체적인 이미지는 마르셀
뒤샹Marcel Duchamp의 조각을 연상시킨다. 금속 재질은

거칠고 차가웠으나 곡선으로 이루어진 조형은 풍만하고 부드러웠다. 이런 표현 방식은 앙리 마티스Henri Matisse와 클라스 올든버그Claes Oldenburg의 영향이었다.

윌리엄 모리스를 비롯한 미술공예운동가가 그랬듯 아라드에게는 예술 가구를 대중화하려는 꿈이 있었다. 2000년부터 아라드는 CAD/CAM에 심취했는데 이 덕분에 그의 꿈에 날개가 달렸다. 초창기 공방의 가구가 하나둘씩 양산에 성공했다. 이 덕분에 '표현의 매개체'로 출발한 그의 의자 디자인은 이제 '기능의 매개체'로 영역을 넓혔다. 여전히 아라드의 의자를 비판하는 시선이 있지만 많은 평론가는 아라드의 디자인을 1980년대와 1990년대 영국 디자인의 혁신적 사례로 평가한다.

이제 자하 하디드의 의자를 보자. 하디드는 우리나라 서울에 위치한 동대문디자인플라자이하 DDP를 디자인한 건축가다. DDP는 호불호가 분명히 갈리는 건물이다. 전문가와 일반인의 견해 차이도 크다. 건물 디자인만 따로 떼어놓고 평가하더라도 의견이 분분하다. DDP는 대한민국 서울의 근대사를 관통하는 역사적 사건의 중심지이기 때문이다. 그리고 온갖 물건과 글씨가 복닥대는 동대문 시장과 역사 유적 사이에 홀로 동떨어져, 새파란 잔디와 회색 콘크리트 위에 볼록하게 융기해 매끄러운 금속성을 뽐내는 모습이 누군가에게는 혁신으로 보이지만 다른 이에겐 기괴해 보이기도 했다. 이런저런 의견이 있지만 DDP가 표출하는 유기적이고 난해한 조형적 특징이

자하 하디드의 의자를 이해하는 데 도움이 된다는
점만큼은 분명하다.

2006년 11월 29일부터 필립스드퓨리앤드컴퍼니
Philips de Pury & Company 뉴욕갤러리에서 개최한
〈심리스Seamless〉전을 보자. 이 전시에서는 런던에 본사를
둔 디자인 회사 이스타블리시드앤드선스Established &
Sons가 리미티드 에디션으로 제작한 자하 하디드의 새로운
가구 디자인, 심리스 컬렉션Seamless Collection이 소개된다.
가구는 하디드가 자신의 건축에 담아내는 역동적이고
유기적인 조형성과 다시점 기법을 고스란히 재현한다.
주름과 틈새, 융기로 된 면 등을 의자에 은유적으로
풀어냈다. 폴리에스테르 수지 도장으로 마감한 오브제에는
부드러움과 날카로움, 볼록함과 오목함이 공존했으며,
오브제는 스툴이 되어 공간에서 리듬감 있게 물결친다.
컬렉션 중에서 넥톤 스툴Nekton Stool이나 크레스트
벤치Crest Bench는 서로 떨어져 있으면 독립된 개체로
보이지만 모여 있으면 자석처럼 붙어 있는 커다란 덩어리로
보이는 등 공간감을 형성한다. 이처럼 하디드의 의자는
몇몇 하디드 건축물처럼 난해하고 비현실적이며 특정
장르를 벗어나 있다.

아라드와 하디드 두 사람의 의자에는 공통점이
있다. 조형이 기능과 관련 없는 데다가 즉흥으로
만들어진 듯하며 기능보다는 감정과 감성을 자극하는
예술품으로서의 가치를 추구했다. 특유의 거침없는 탐색과

실험정신으로 예로부터 기능의 매개체라고 생각했던 가구 디자인을 표현의 매개체로 확장했다. 이로써 제품의 형태는 기능을 바탕으로 만들어져야 한다고 믿는 모더니즘에 갇혀 탈출구를 찾지 못하던 디자인계에 충격과 울림을 줬다.

두 디자이너의 작품 성향이 지나치게 난해하고 급진적이라는 점과 대량생산 시스템에 적합하지 않다는 점, 소량으로 양산된 제품이 수집가 사이에서 고가에 거래된다는 점은 이들의 의자에 대한 비판적인 견해를 뒷받침하는 핵심 근거다. 특정 소수 계층만을 위한 디자인으로 결국 대중과 멀어져 작가와 작품의 몸값만 올린다는 것이다. 하지만 의자라고 반드시 대중적이어야만 할까? 모두가 좋아하지는 않아도 누군가 좋아하는 사람이 있다면 그것만으로 괜찮지 않을까? 누군가는 그 의자를 바라보는 것만으로도 행복할 수 있지 않을까? 사용하기엔 불편하고 많은 사람에게 사랑받지 못하더라도 내 거실 한편에 소장하고 싶은 의자가 있지 않을까? 이러한 질문과 함께 이 두 디자이너는 가구가 기능의 매개체를 넘어 표현의 매개체가 될 수 있는 가능성을 열었다.

까칠한 매력의 소유자
요나스 볼린의 〈콘크리트 체어〉

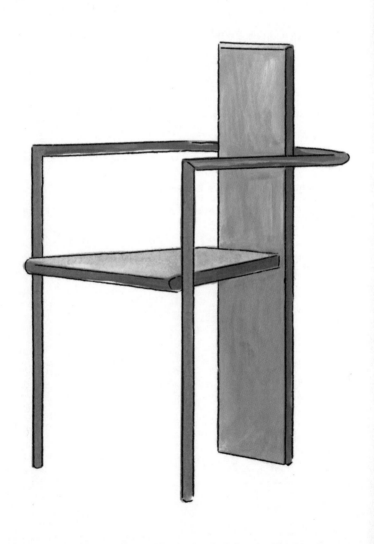

"저는 차갑고 까칠합니다.
애매하게 친절하기보다
모질어도 분명한 게
좋습니다. 그저 제 모습에
충실할 뿐입니다."

요나스 볼린, 〈콘크리트 체어〉, 콘크리트·강철관, 1980

개성이 강한 사람들. 자신의 색채가 명확한 사람들.
예, 아니오가 분명한 사람들. 그들에게는 날것이 주는
매력이 있다. 내가 만났던 누군가는 톡톡 튀는 용모에
불필요한 친절은 생략하곤 했다. 또 다른 누군가는 공과
사를 명확히 구분했고 그 기준도 뚜렷했다. 인간관계에
줄다리기를 하거나 눈치를 보거나 하는 감정 소모가
별로 없었다. 내 경험일 뿐이지만 이런 부류의 사람이
누군가에게는 비호감으로 보일지 몰라도 표리부동한
경우는 별로 없었다. 그런 그가 일까지 잘한다면
함께하기엔 더없이 좋은 동료이지 않을까.

　　뚜렷한 주관과 까칠한 매력으로 호불호가 나뉘는
사람을 의자에 비유한다면 무엇이 좋을까? 건축가
프랭크 게리Frank Owen Gehry가 1970년대에 오로지 판지만
사용해 만들었던 〈위글 사이드 체어Wiggle Side Chair〉나
론 아라드가 공방을 운영하던 초기에 제작한 〈웰 템퍼드
체어〉는 어떨까? 두 의자 모두 차갑고 날이 선 물성만으로
매력을 뿜어낸다는 점에서 주관이 뚜렷하고 까칠해
보이는 사람과 비슷하다. 재료를 하나만 사용함으로써
물성을 돋보이게 했고 추가 가공이나 마감을 생략해 이를
극대화했다. 재료에서 드러나는 성질과 한계가 두 의자를
이루는 조형의 전부다. 따뜻하지도 친절하지도 않은데
나는 가끔 이런 의자에 끌린다.

　　게리와 아라드의 의자보다 더 개성 있고 까칠한
매력을 지닌 의자가 있다. 바로 스웨덴 디자이너 요나스

볼린Jonas Bohlin의 〈콘크리트 체어Concrete chair〉다.
이 의자는 볼린의 콘스트팍Konstfack 졸업 작품이다.
〈콘크리트 체어〉를 구성하는 요소는 두 덩어리의
콘크리트와 이를 둘러싼 스틸 프레임뿐이다. 아마 내가
알고 있는 의자 중에선 가장 까칠한 의자가 아닐까.

이 의자를 처음 봤을 때는 겨울이었다. 스웨덴의
베르나모Värnamo에 있는 셀레모Källemo 회사의 텅 빈
중정에 홀로 자리 잡고 있었다. 의자라기보다는 표지석
같았다. 바닥에는 흰 눈이 희끗희끗 남아 있었고 그 위로
음산한 북유럽 하늘이 걸려 있었다. 차갑고 거친 콘크리트
덩어리와 녹슨 철골은 나에게 앉지 말고 그냥 바라보라고
얘기하는 듯했다. 하긴 앉기는커녕 보는 것만으로도 손이
시렸다. 무게 때문에 움직이기도 쉽지 않았다. 하지만 이
의자는 쓸쓸하거나 추워 보이지 않았다. 보는 이의 마음과
상관없이 당당하고 묵직했다.

〈콘크리트 체어〉는 1980년 셀레모의 첫 번째 작품으로
탄생해 오늘날까지 양산되고 있다. 첫 출시 이후 다양한
제품군이 생겨났지만 무겁고 불편한 데다가 당시엔
생김새도 낯설었던 첫 번째 모델은 딱 100개만 만들어졌다.
〈콘크리트 체어〉 첫 모델은 한화로 약 25만 원이었는데
100번째 모델은 약 2천8백만 원에 판매되었다. 〈콘크리트
체어〉는 그 가치가 왜 100배나 올랐을까?

보통 스웨덴의 디자인은 스칸디나비안 스타일로
일컬어지는 몇 가지 특징을 지닌다. 그들의 디자인에서는

조국의 자연과 풍토에 대한 사랑과 거기서 발현된 미적 감각이 드러난다. 또한 스웨덴의 디자인은 보편적 사회보장제도에서 뿌리내린 인본주의를 바탕으로 실용성을 추구한다. 북위 55도 위에 위치하는 바람에 일조량이 부족한 곳에서 지내며 실내에서 생활하는 시간이 길었던 그들은 섬세하고 아름다운 가구, 조명, 직물 공업을 발전시킬 수 있었다. 우리에게도 익숙한 국제적 기업 이케아Ikea는 스웨덴의 디자인을 대표하는 사례다.

그런데 셀레모와 〈콘크리트 체어〉는 이케아에서 느껴지는 스웨덴 디자인의 정체성과는 결을 달리한다. 오히려 스웨덴 디자인과는 반대의 입장에 있었다. 요나스 볼린과 셀레모는 획일성보다는 다양성, 단면성보다는 다면성, 물질보다는 정신에 주목했다. 그들은 개인 스튜디오에서 예술 작품과도 같은 가구를 소량만 생산하는 방법이나 공장에서 똑같은 모습으로 양산되어도 사용자의 손을 거치며 모습이 달라질 수 있는 디자인에 관심을 가졌다. 정량화할 수 없는 디자인이 무엇일지 고민했던 셈이다. 그들은 이를 실현할 수 있는 방법론을 탐구하며 양보다 질, 대량생산이 아닌 소량생산, 제품이 아닌 작품을 만들어냈다. 이렇게 태어난 〈콘크리트 체어〉는 그 고유함과 희소함 그리고 무엇보다도 볼린과 셀레모의 손길이 자아낸 섬세함 덕분에 그 가치가 눈부시게 오를 수밖에 없었다. 이로써 이 의자는 셀레모가 지금의 모습으로 성장하는 데 결정적인 역할을 하기도 했다.

1981년, 밀라노에서 열린 〈멤피스 퍼니처 밀라노Memphis Furniture Milano 1981〉전은 많은 스웨덴의 젊은 디자이너에게 충격을 주었다. 이 전시를 본 스웨덴의 젊은 디자이너는 오랫동안 스웨덴에서 당연시했던 기능주의 디자인과 인간공학 디자인 그 너머에 무엇이 있는지 궁금했다. 그들 사이에서 의자와 조각, 디자인과 예술의 경계에서 이들이 어떻게 같고 다른지 끈질기게 탐구하고 질문하는 목소리가 나오기 시작했다. 그러면서 의자의 가치는 재료의 값어치에 비례하지 않는다는 생각이 힘을 얻었다. 의자의 구조는 얼마나 튼튼하고 오래 견딜 수 있는지만으로 평가할 수 없다는 논리도 공감대를 이루기 시작했다. 〈콘크리트 체어〉는 당시 이러한 스웨덴의 포스트모던 디자인이 바라보던 지향점을 단숨에 보여준다.

 기능과 사용감을 추구하는 스웨덴의 모더니즘은 여전히 스웨덴 디자인의 주류라 할 수 있다. 하지만 이제 포스트모더니즘이 열어 놓은 무대에서는 모더니즘 시대에는 상상하지 못했던 개성과 까칠한 매력을 가진 의자가 여기저기 모습을 드러낸다. 이들은 자신만이 지닌 고유한 성질을 가감 없이 드러내는 데에만 집중할 뿐 다른 사람의 시선은 신경 쓰지 않는다. 그저 소신껏 살며 멋진 존재감을 발하는 어느 드라마 속 주인공 같다.

일필휘지의 묵직함

최병훈의 〈태초의 잔상〉

"저는 거대하고 묵직합니다.
 마치 사찰 현판의
 일필휘지처럼 공간을
 압도합니다. 그 무게는
 억천만 겁의 세월과도
 같습니다."

최병훈, 〈태초의 잔상 018-503〉, 현무암, 2018

2017년 7월 서울 가나아트 전시장에서 열린 최병훈의
개인전인 〈Matter and Mass: Art Furniture〉에서 그의
연작 〈태초의 잔상After Image of Beginning〉 가운데 하나를
만났다. 이 작품은 폭이 3m가 넘는 거대한 벤치다. 벤치
재료인 인도네시아산 현무암은 억천만 겁의 세월을 견뎌낸
자연석이며 밀림에서 방금 도착한 듯 원시적이다.

　　전시장에는 설치를 위한 어떠한 장치도 없었다. 오직
최병훈의 작품만으로 광대한 미술관을 채웠다. 미술관에
나직이 놓인 바윗덩이는 새하얀 종이에 숨을 고르고
손끝을 집중해 그은 수묵 한 획 같았다. 인도네시아산
현무암은 우리나라의 현무암과 다르다. 일단 구멍이
없다. 대신 그 속에는 칠흑 같은 반전이 감춰져 있다. 이
작품에서 최병훈의 역할은 그 반전을 제대로 발현해내는
것이다. 바위는 3톤이 넘어 다루기 쉽지 않다. 거친 부분을
갈아내고 다듬고 조각하기 위해 지난한 육체 노동이
필요하다. 그는 호흡을 아끼고 불필요한 동작 없이 절제된
손길로 검은 바위를 깎았다. 고요하면서도 치열하게
'최소한의 손길'로 마침내 거대한 오브제를 만들어냈다.

　　아마도 작가는 가장 적은 손길로 작품을 만들기 위해
무수한 시간을 침묵 속에서 버텼으리라. 더욱 절제하고
덜어내고 견뎌내면서…. 40년 동안 한결같이 작가의 길을
걸어온 사람만이 품을 수 있는 내공이 자아낸 결과다.
물과 토치 그리고 작가의 손길이 닿은 곳이 마침내 깐깐한
모습을 드러내면 매만지지 않은 거친 부분과 절묘한

조화를 이룬다. 작가의 손길로 드러난 속살은 천연 그대로
남겨진 부분과 대비되어 눈부시게 빛난다. 장자莊子의
무용지용無用之用이 떠오른다. 발을 딛는 곳만이 땅이
아니듯, 사람이 앉는 곳만이 벤치가 아니며 쓸모없는
부분이 있어야 비로소 유용한 부분이 있다고 말하는
듯하다. 도교와 선사상을 바탕으로 바위, 돌 등 자연에서
취한 재료에 심취했던 최병훈의 섬세한 손길이 닿은 만큼
그 정신과 형식을 제대로 드러낸다.

　　이제 한번 다가가 앉아볼까? 〈태초의 잔상〉 위에
앉아볼 수 있었지만 선뜻 다가가기 힘든 위압감은 내가
알던 바위와는 달랐다. 내가 자연에서 만났던 바위는
늘 친근한 벤치였다. 주변 풍경과 동화되며 조화롭게
어울렸다. 그런데 가나아트라는 현대적인 공간 속으로
들어와 있는 거대한 돌벤치는 자연에 있을 때와는 전혀
다른 존재감을 뿜어냈다. 이 현무암 덩어리는 작품이
놓인 장소를 압도했다.

　　작품에 앉을 때 나는 조심스레 손부터 뻗었다.
현무암의 질감과 온도를 느끼고 싶었다. 천천히 작품에
앉아 주위를 둘러본다. 몸과 마음이 차분해지며 세상의
속도가 느려진다. 작품에 앉아 유리창 너머 보이는
미술관의 마당을 관망한다. 내가 앉아본 바위는 대부분
창밖 풍경의 일부였지만 지금은 나의 몸을 담는 그릇으로
전이되어 나와 함께 창밖을 본다. 쉽게 설명하기 어려운
전복과 반전의 순간이다.

작가 최병훈은 1952년생이다. 이순을 훌쩍 넘어 곧 고희를 바라본다. 2017년, 긴 세월 몸담았던 모교 홍익대학교에서 정년 퇴임하며 그는 말했다. "드디어 진정한 아티스트로 데뷔할 시간이다." 나는 대학교 학부 시절 스승으로 그를 처음 만났다. 1988년에는 핀란드의 헬싱키미술디자인대학교현 Aalto University에서 연구교수를, 1989년에는 미국의 로드아일랜드디자인대학교RISD, Rhode Island School of Design에서 객원교수를 지내고 돌아온 그의 수업은 여러 면에서 신선했다. 핀란드와 미국에서 수집한 자료를 바탕으로 공예, 가구, 건축, 조각의 경계를 수시로 파괴했다. 그는 자신의 작품으로 그 파괴 현장의 선두에 섰다. 임미선 큐레이터가 로절린드 크라우스Rosalind E. Krauss의 글을 인용해 서술했듯 "그의 작품은 조각도 아니고 건축도 아니거나 조각이면서 건축이다."[2] 최병훈의 작품은 특정한 무엇이 아니라 무언가가 되기 위한 과정이거나 그 과정을 반복하는 것일지 모른다.

 그의 작품을 이야기할 때 빠짐없이 등장하는 용어는 '한국성'이다. 토종 한국인으로 평생 이 땅에 살며 40여 년을 쉬지 않고 작업해온 그의 존재와 작품이 해외 시장에서도 주목받으면서부터다. 그의 작품은 파리의 라파누르갈레리에다운타운Laffanour Galerie Downtown과 뉴욕의 프리드만벤다갤러리Friedman Benda Gallery에서 호평을 받았다. 파리장식미술관Musée des Arts Décoratifs, Paris 관장 올리비에 가베Olivier Gabet는 최병훈의 작품에

'코리아니즘Koreanisms'이라는 단어를 붙이며 "한국성은
고찰이 필요한 새로운 운동이자 정의되어야 할 또 하나의
현상"[3]이라 평가했다. 그에게 한국성이란 뭘까? 한국인의
생각과 감성을 이야기하는 것이지 않았을까. 그의 작품은
'옛것에서 영감을 얻되 과거에 얽매이지 않는 태도' '뿌리를
잊지 않되 새로운 문화에 충실한 태도' '어느 한쪽에
치우치지 않도록 몸에 힘을 빼고 중심을 잡는 태도'로써
한국성을 성취할 수 있다고 말하는 듯하다.

 도교와 선사상이란 오랜 문화에 바탕을 둔 최병훈의
작품은 도리어 작품이 놓인 현대적 공간에서 비로소
완성된다. 흰 종이에 써 내려간 붓글씨처럼, 사찰 현판에
쓰인 일필휘지처럼 전시 공간을 무대 삼아 존재를
드러낸다. 내가 생각하는 최병훈식 코리아니즘의 정체는
텅 빈 공간에 거대한 하나의 흔적을 남기는 존재, 불필요한
장식이나 연출은 일체 허락하지 않음에도 무소불위할 수
있는 현인의 모습이다.

2막

나는 조연이 더 좋습니다

평범하다. 무난하다. 유행을
타지 않는다. 나태주의
시처럼 자세히, 오래 보아야
예쁘고 사랑스럽다. 우리
곁에 한결같이 존재하는,
조연으로서의 의자가 가진
특징이다.

대중 의자의 탄생과 귀환
미하엘 토네트의 ⟨No. 14⟩

"저는 소박합니다. 평범한
곳이 제가 있을 자리죠.
그러나 제자리를 잠시 떠나게
된 적도 있습니다. 어쩌면
그렇게 숨을 거두었을지도
모릅니다. 그러나 운이 좋게도
제자리에 돌아왔습니다.
이제 다시 평범한 이의
일상에 함께하고 싶습니다."

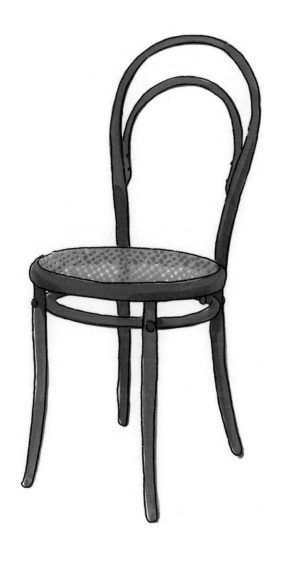

미하엘 토네트, 〈No. 14〉, 너도밤나무, 1859

흔히 '비엔나 의자'로 불리는 〈No. 14〉. 1930년대에 이미
5천만 번째 의자가 팔렸을 정도로 대중적인 의자다. 유럽의
어느 길거리 카페에서 카메라를 꺼내 들면 늘 이 의자가
놓여 있다는 말은 과장이 아니다. 〈No. 14〉는 태어난 뒤로
160년이 넘은 세월 동안 카페나 술집 등 서민을 위한
공간에서 많은 사람의 곁을 지켰다.

　　이 의자의 탄생 배경에는 18세기 영국에서 일어난
1차 산업혁명이 있었다. 이때부터 영국은 봉건사회의
가내수공업을 공장제 대량생산으로 바꿨다. 산업혁명
이전까지 의자란 일일이 장인이 손으로 제작하던
공예품이었다. 크고, 무겁고, 고급스러웠으며 높은
계급에 있는 소수만이 사용했다. 그런데 기계 양산이
가능해지자 의자는 기술자의 손을 거쳐 작고, 가볍고,
소박하고, 평범해졌다. 물론 가격도 내려 부담이 없어졌다.
상류사회의 살롱을 위한 의자가 아니라 중산층 시민의
일상을 위한 의자가 되었다.

　　1796년 독일의 보파르트에서 태어난 미하엘 토네트
Michael Thonet는 1819년 가족 중심의 가구 공방을
만든다. 1830년경 토네트와 가족은 대량생산에 적합한
경량의 나무 의자를 만들기 위해 목재를 구부리는 실험을
시작한다. 배, 활, 마차 바퀴를 만들 때 사용하던 기술을
가구에 도입한 것이다. 오늘날에야 목재를 구부려 가구를
제작하는 방법이 다양하지만 예전에는 가구를 제작할 때
주로 판재나 각재를 평평한 상태에서 자르거나 조립하는

방법을 사용했다. 그런데 그 옛날 토네트는 골재곡목骨材曲木
기법을 만드는 데 집중했다. 골재곡목 기법은 원목에서
채취한 골재를 원하는 형태의 틀에 넣은 다음 열, 수분,
압력을 가해 형태를 변형시키는 방법이다. 〈No. 14〉의
휘어진 등받이가 바로 그 결과다. 골재곡목 기법으로 만든
의자로는 영국의 〈윈저 체어Windsor Chair〉와 함께
최초였다고 알려져 있다. 1930년대부터 토네트가 줄지어
개발한 의자에서는 그의 가족이 심취했던 기술 개발의
과정이 보인다. 곡목기술의 한계가 어디까지인지 확인하고
싶었을까? 초기 모델의 곡목 형태는 지나치게 과장됐다.
토네트의 곡목기술은 이후 오토 바그너Otto Koloman
Wagner, 아돌프 로스Adolf Loos, 요제프 호프만Josef
Hoffman에게 직접적인 영향을 미쳤다.

 1859년 마침내 토네트의 대표작 〈No. 14〉가
탄생했다. 의자의 곡선은 자연스럽고 우아했다. 엿가락처럼
구부러진 목재는 내구성이 강해지므로 한 손으로 들 수
있을 만큼 가벼우면서도 튼튼했다. 두 개씩 포개어 보관할
수 있어서 길거리의 카페에 두기 적합했다. 해외로 운송할
때는 분해해 포장함으로써 운반 비용을 줄일 수 있었다.
이내 토네트의 의자는 대량생산의 길로 접어든다. 〈No.
14〉는 의자의 조형과 구조뿐 아니라 조립 방식 그리고
표면 마감재와 같은 세부 재료까지도 산업 디자인의 기본
원칙만으로 만들어지고 발전할 수 있다는 것을 보여줬다.
〈No. 14〉는 산업혁명이 열어젖힌 양산 가구 시대의

첫 주자라 할 수 있었고 동시대에 무수히 쏟아져나와
미술공예운동가의 한탄을 샀던 조악하고 질 낮은
의자들과는 수준이 다른 제품이었다.

토네트의 의자는 점점 더 많은 대중의 일상으로
스며들었다. 지금은 한국에서도 〈No. 14〉를 살 수 있지만
세계적인 베스트셀러였음에도 한국 시장에서 살아남기는
쉽지 않았다. 소박하고 평범한 외관으로 어느 제조사든
쉽게 복제할 수 있는 탓에 저렴한 모조품과 경쟁해야
했기 때문이다. 한국에서는 〈No. 14〉의 5분의 1 가격이면
모양이 유사한 의자를 구할 수 있다. 여러 국내 가구
제조사의 기술력은 상향평준화 되었고 모조품은 진품의
품질을 바짝 따라잡았다. 누군가 국내에서 토네트의
의자를 본 적이 있다면 진품이 아닐 가능성이 상당히 높다.

그 와중에 아이러니하게도 진품의 가격은 점점 올랐다.
"대중이 즐기던 〈No. 14〉는 고급 취향 문화를 가진 문화
창조자 즉 예술가, 과학자, 음악가에게는 관심의 대상"[4]이
되었고, 그들에게 소비되고 주목받으면서 몸값이 올랐다.
산업혁명과 함께 대중문화의 아이콘이었던 의자는 이제
고급문화의 아이콘이 됐다. 하지만 비싸진 〈No. 14〉는
더욱더 치열하게 복제품과 싸워야 했다. 결국 2006년
〈No. 14〉는 생산 중단의 위기를 맞는다. 긴 삶에 종지부가
찍히려는 순간이었다.

그런데 2009년, 흥미로운 프로젝트가 진행되었다.
바로 일본의 생활용품 디자인 회사 무인양품無印良品과의

협업 프로젝트 'Muji Manufactured by Thonet'였다.
무인양품은 이 프로젝트로 〈No. 14〉를 불법으로 복제하는
대신 재해석해냈다. 무인양품의 디자인 철학인 절제와
생략의 미를 접목해 원본의 디자인을 오마주했다. 브랜드나
제조사 간 협업이 드물었던 당시로선 신선한 발상의
전환이었다. 이로써 무인양품은 원저작자를 존중하고
디자인 윤리를 지키며 무책임한 복제품이 만연하던 가구
시장에 경종을 울렸다. 기품 있는 오마주가 불법 복제와
어떻게 다른지 직접 보여준 셈이다.

　"세상에 완전히 독창적인 것은 존재하지 않는다."
이미 40년도 더 전에 이탈리아 디자이너 알레산드로
멘디니Alessandro Mendini는 더 이상 새로운 디자인이
필요한지 질문을 던졌다. 멘디니는 디자인사에 한
획을 그은 헤릿 리트펠트의 〈지그재그Zig Zag〉 의자와
마르셀 브로이어Marcel Breuer의 〈바실리 체어Wassily
Chair〉를 자신만의 스타일로 리디자인Re-design하기도
했다. 또한 18세기 유럽에서 흔히 제작되던 의자를
점묘법으로 장식해 〈프루스트 의자Poltrona di Proust〉를
만들어내기도 했다. 그는 이미 있던 의자를 재미있고
탁월하게 재해석해내며 디자인이 절제 없이 복제되고
획일화되는 흐름 속에서 '복제와 재창조가 어떻게
다른지' '창작이란 무엇인지' 실마리를 던져주었다. 양산
가구 디자인 역사에서 가장 성공적이며 오래된 〈No.
14〉를 대중의 품으로 돌려보내고자 재해석한 토네트와

무인양품의 협업 프로젝트는 멘디니의 실마리를 받아
21세기에 어떻게 새로운 디자인을 만들어낼 수 있는지
한 가지 해답을 보여준다. 전에 없이 새로운 무언가를
애써 만들어내지 않고도 이미 있던 것에서 잊힌 가치를
발견함으로써 창의적인 디자인을 할 수 있다는 것이다.
'Muji Manufactured by Thonet'는 무에서 유를 창조하는
것이 아니라 유에서 유를 새롭게 해석해냄으로써
창의적인 디자인이 가능함을 증명했다.

　　이렇게 무인양품과 토네트의 협업 프로젝트로
재해석된 토네트의 의자는 그 취지대로 가격이 다섯 배
가량 줄어 대중의 품으로 돌아왔다. 지금은 일본에서만
판매되고 있지만 그곳에서나마 다시 대중의 일상에서
살아갈 수 있을까? 언제든 다시 다른 모습으로
나타나더라도 대중의 품에서 소박하고 친근한 의자로
사랑받기를 바란다.

스테디셀러의 대표 주자
아르네 야콥센의 의자

"저는 평범해 보여도
실용적이랍니다. 그래서
여러분 곁에 평생을
머무를 수 있지요."

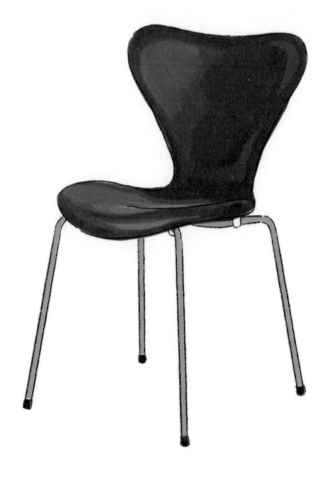

아르네 야콥센, 〈세븐 체어〉, 가죽·강철관, 1955

베토벤 교향곡 9번 4악장 〈환희의 송가An die Freude〉처럼
귀에 익은 클래식 음악은 친숙하면서도 진부하지 않다.
한번 들으면 마음에 맴돌고 세월이 지나 다시 듣더라도
고리타분하지 않고 반갑다. 오랜 세월을 견디며 사람들의
선택과 사랑을 받는 스테디셀러 디자인은 클래식 음악
같다. 많은 디자이너가 익숙함과 새로움이라는 상반된
목표를 동시에 추구하는 것은 그런 이유 때문일 것이다.
익숙함은 전통과 역사를 이해함으로써, 새로움은 사회적
현상과 트렌드를 읽어냄으로써 디자인에 담아낼 수 있다고
생각한다. 내게는 새로움보다 익숙함을 담아내는 일이 더
어렵다. 최신 트렌드를 잡아내기보다 옛 문화를 재해석하는
일이 더 막연하기 때문이다.

 그런데 〈세븐 체어7 Chair〉와 〈앤트 체어Ant
Chair〉에는 그 두 가지가 모두 담겨 있다. 이 두 의자는
1950년대생이지만 한물갔다고 여겨지지 않는다. 그 형태와
색상은 여전히 젊음과 발랄함, 포용성과 가변성을 품고
있다. 환갑이 넘어서도 청바지와 원색의 목도리가 어울리는
현역 디자이너와 닮았다. 그들은 나이를 앞세워 대접받으려
하지 않는 듯하다. 저마다 작은 개성을 지니면서도 군중
속의 무명씨로 존재함에 분노하지 않는다. 익숙함과
새로움을 동시에 추구하면서 묵묵히 우리 곁을 지킨다.

 덴마크 건축가 아르네 야콥센의 〈세븐 체어〉는
1955년부터 양산되었는데 오늘날까지도 많이 팔린다.
1년에 약 20만 개가 팔리며 하루로 따지면 약 1,200개가

넘게 팔리는 스테디셀러다. 스테인리스 강관 다리에 압축 성형된 몸체를 얹힌 지극히 단순한 디자인과 소박한 모습으로 반세기가 넘는 세월을 견뎠다. 〈세븐 체어〉는 자연 친화적이며 평생을 사용해도 질리지 않는다. 평범하지만 놀랍도록 정교하다. 그의 의자는 기능적이면서 아름답고 실용적이면서 품격 있다. 무엇보다 익숙하면서도 새롭다.

1920년대 초반, 건축가 폴 헤닝센과 디자이너 카레 클린트Kaare Klint는 덴마크의 디자인 운동을 이끌었던 대표적 인물이다. 헤닝센은 비평지 《크리티시즘Criticism》을 창간해 디자인 이론을 논하는 담론의 장을 만들었고, 클린트는 1924년에 설립된 덴마크왕립미술학교에서 가구 디자인학과 교수로 재직하며 덴마크 디자인 철학을 교과과정에 녹여냈다. 헤닝센과 클린트는 사람들에게 소비자가 일상에서 매일 사용하는 생활용품이 삶의 질에 영향을 준다는 점을 강조했다. 그래서 그들은 기능적이면서도 아름답고, 실용적이면서도 품격 있는 디자인을 추구했고 다양한 교육 방법을 통해 그 가치를 알리고자 했다.

〈세븐 체어〉의 모습은 일견 지나칠 정도로 평범하지만 쉽게 모방할 수 없는 완벽한 조형성을 자랑한다. 그리고 그 완벽함은 몸체의 형태나 재료, 색상이 바뀐다거나 장식이 추가되더라도 변함없다. 변수를 당당히 수용한다. 그래서 급변하는 트렌드에도 발 빠르게 대응할 수 있다. 한 건물 회사에 중역실, 회의실, 휴게실을 위한 다양한 의자를

선택해야 하는 가구 코디네이터에게는 더할 나위 없이
매력적이다. 풍부한 제품군으로 다양성과 통일성을 동시에
충족시키기 때문이다.

　〈세븐 체어〉의 제품군은 가장 많이 팔리는 목재
마감부터 발랄한 카페에 어울릴 만한 파스텔 색상 마감,
중역실에 적합한 블랙 가죽 마감에 이른다. 기본 제품을
개발하는 데 오랜 시간과 노력을 투자했던 만큼 다양한
파생 제품을 줄곧 만들어낼 수 있었다. 중후한 공간에서
캐주얼한 공간까지, 17세기 주택에서 21세기 아파트까지
다양한 공간에 어울린다. 〈세븐 체어〉가 최신 인테리어
잡지에 조화로운 모습으로 소개될 때면 아직도 우리에게
새로운 디자인이 더 필요한가 싶다.

　인구가 적고 계층 간의 권력 거리가 짧은 북유럽
사람들의 관점에서 보면 〈세븐 체어〉는 사생활이나
자아실현을 중요하게 생각하는 그들의 특징과도 잘
맞는다. 다른 사람과 똑같은 의자를 구입하기보다 조금씩
변주된 디자인을 직접 골라 사용함으로써 자신만의
공간을 연출할 수 있기 때문이다. 양산된 제품을
선택하면서도 실제로는 자신만을 위한 맞춤 가구를
갖게 되는 것이다.

　〈세븐 체어〉보다 덜 유명하지만 가구 디자인사에서
더 의미 있는 의자는 〈앤트 체어〉다. 1940년대, 미국과
유럽에서는 증기를 이용한 성형합판 기술을 양산
가구에 접목하려는 실험이 본격화됐다. 미국에는 찰스

임스Charles Eames, 레이 임스Ray Eames 부부와 가구 제조사 허먼밀러가 있었고, 덴마크에는 아르네 야콥센과 가구 제조사 프리츠한센Fritz Hansen이 있었다. 의료 기구 회사 노보노디스크Novo Nordisk의 구내식당 의자로 탄생한 〈앤트 체어〉는 야콥센이 프리츠한센과 협업해 성공한 최초의 성형합판 의자였다.

그런데 왜 이름이 '개미 의자'일까? 그 이유는 바로 등받이의 허리가 개미처럼 잘록하고 네 다리가 가늘기 때문이다. 〈앤트 체어〉는 유연하면서도 견고할 수 있는 구조를 동시에 실현하기 위해 등받이의 허리가 잘록해질 수밖에 없었다. 〈앤트 체어〉의 등받이와 좌판은 하나로 이어졌고, 몸체와 다리는 좌판 아래 중앙에서 한번에 붙었다. 독특하고 개성 있는 모습이지만 사실은 철저히 기능에 충실한 디자인인 셈이다. 야콥센은 기능에 충실하면서 덤으로 감성도 충족시킨 〈앤트 체어〉를 성공적으로 만들어내며 디자이너로서 전환점을 맞는다. 모더니즘이 온 유럽에 퍼져 있던 당시, 사람들은 야콥센의 의자에서 덴마크 디자인 양식의 새로운 가능성을 발견했고 이는 곧 국제적인 명성으로 이어졌다.

〈앤트 체어〉의 최초 모델은 다리가 세 개였다. 이후 제조사 프리츠한센은 안정성의 문제를 들어 다리 네 개짜리를 양산하기 시작했다. 야콥센은 다리 세 개짜리 〈앤트 체어〉에 애착을 보였지만 1971년 그가 사망하자 양산이 중단됐다가 최근에 다시 생산되고 있다.

야콥센이 다리 세 개짜리 〈앤트 체어〉를 고집했던 이유는
크게 두 가지였다. 하나는 다리 세 개가 의자라는 제품의
구조적 특징을 시각적으로 잘 보여주기 때문이다. 사람이
앉았을 때 가장 힘을 많이 받는 곳은 등받이와 좌판이
만나는 곳 즉 좌판의 뒷부분이다. 앞부분은 다리 하나로도
충분하다. 의자 앞뒤 다리 숫자를 다르게 함으로써
사람이 의자에 앉았을 때 어디에 힘이 실리는지를 그대로
보여준다. 다른 하나는 사람이 원탁에 둘러앉을 경우
다리 세 개짜리 〈앤트 체어〉를 사용하면 한 사람이라도 더
앉을 수 있기 때문이다. 우리가 속칭 쩍벌남이라고 부르는
사람의 자세를 떠올려 보자. 어떤 자세로 앉아야 원탁에
더 많은 사람을 초대할 수 있을지 곧장 알 수 있을 테다.
다리가 세 개인 앤트는 사려 깊은 사람이 다소곳이 다리를
모으고 있는 것 같다.

다리 세 개짜리 〈앤트 체어〉에 한 번이라도 앉아보면
우리가 흔히 사용하는 다리가 네 개인 의자가 의외로
불편함을 알 수 있다. 야콥센은 〈앤트 체어〉의 사용자가
홀로 공간을 점유하는 개인이 아니라 서로 곁을 내주고
가깝게 지내는 공동체가 되기를 바랐던 건 아닐까.

핀란드의 국민 의자
알바르 알토의 〈스툴 60〉

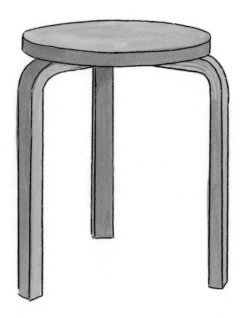

"저는 모든 핀란드 사람의
친구입니다. 집, 학교, 도서관
어디서든 저를 볼 수 있죠.
평범해 보여도 핀란드만의
정서를 보여준답니다."

알바르 알토, 〈스툴 60〉, 자작나무, 1932-1933

핀란드의 국민건축가 알바르 알토Alvar Aalto. 그의
의자 〈스툴 60〉은 평범해도 너무 평범하다. 1932년에서
1933년 사이에 태어났으니 일제강점기 때 만들어진
디자인이다. 둥근 좌판 하나와 세 개의 다리, 도합 네
개짜리 부품으로 구성된다. 이 단순한 의자를 여러분도
어디선가 보았을지 모른다. 만약 핀란드에 있었다면 이미
원 없이 보았을 거다. 평범한 모양새를 보고 이 정도는
나도 디자인할 수 있다고 생각하면 큰 오산이다. 소박한
외관 아래는 민족낭만주의National Romanticism로써 조국의
정체성을 찾으려던 핀란드인의 묵직한 고민과 이전까지
불가능했던 목재성형 기술이 집약되어 있다. 핀란드는
스웨덴에게는 600여 년, 러시아에게는 100여 년간 지배를
받았다. 일제강점 35년과는 비교조차 불가능한 세월이다.
1917년 12월, 마침내 독립한 핀란드는 문화예술 분야에서
그들만의 양식을 찾는 데 집중한다. 긴 세월 이웃나라의
지배와 간섭을 받았던 나라의 국민의 한 사람으로서
공동체의 주체성을 다시 세우려던 핀란드인의 노력에
공감하지 않을 수 없다.

　　당시 유럽은 합리주의Rationalism와 국제주의
양식International Style이 지배하고 있었다. 두 양식은
모두 기능적이고 기하학적이었다. 직선을 주로 사용했고
논리적이며 강인했다. 하지만 알바르 알토를 비롯한 핀란드
디자이너의 정서에는 맞지 않았다. 산림자원이 풍요롭고
빙하가 깎여서 형성된 호수로 뒤덮인 국토에 살고 있는

핀란드인에게는 자연스럽고 부드러운 곡선이 친근했다. 마침내 알토와 핀란드 디자이너는 영국의 미술공예운동, 독일의 유겐트스틸Jugendstil의 영향에 핀란드의 민족성, 낭만성, 풍토성을 접목해 민족낭만주의를 탄생시켰다. 기나긴 외압에도 핀란드의 문화 유전자 어딘가에 잔재하던 그들만의 가치를 찾아냈다.

　　핀란드의 민족낭만주의는 건축가 헤르만 게셀리우스Herman Gesellius, 엘리엘 사리넨Eliel Saarinen, 아르마스 린드그렌Armas Lindgren 등이 주도했으며 알토는 그중 아르마스 린드그렌의 제자였다. 알토의 초기 디자인에서는 스웨덴의 고전주의 작가인 에릭 군나르 아스플룬의 영향도 보이지만 얼마 지나지 않아 기능주의로 선회했다. 알토의 기능주의에는 자연과 인간의 조화를 중시했던 인본주의 철학이 있었다. 당시 유행하던 독일의 기능주의가 직선적이었다면 알토의 기능주의는 유기적이었다. 이러한 알바르 알토식 디자인을 유기적 모더니즘이라 부른다. 알토의 디자인은 물결치는 추상적 곡선과 부드러운 형태가 특징이지만 그렇다고 의자가 갖춰야 할 기능성을 무시하지도 않았다. 알토의 가구는 호수를 닮은 유기적인 형태로 나타나기도 했고, 천연 재료로 만들어지거나 전통 수공예를 도입해서 만들어지기도 했다.

　　핀란드 디자인의 중요한 특징 중 하나는 유능한 기술자와의 협업이다. 알토에게는 오토 코르호넨Otto

Korhonen이 있었다. 그는 기술자인 동시에 매니저였다. 코르호넨과 알토는 1928년 처음 만나 평생을 함께했다. 1929년부터 이들은 목재성형 기법을 실험하기 시작했다. 알토는 처음에는 핀란드의 값싸고 풍부한 천연자원인 자작나무로 19세기 중반 독일의 토네트가 개발한 골재곡목 기법을 실험했는데 자작은 결이 고르지 않고 쉽게 부러지는 성질 때문에 골재곡목 기법에 적합하지 않았다. 대신 양질의 자작나무를 선별한 뒤 이를 겹쳐 쌓아 구부리는 방법을 사용했다. 이렇게 탄생한 세 가지 기법이 적층곡목 기법, 무릎굽히기 기법 그리고 좌판 제작에 주로 쓰이는 성형합판 기법이다.

적층곡목 기법은 습기를 가한 후 자연건조한 일정한 두께의 자작나무를 접착하여 고정한 다음, 한 사람이 목재를 구부리는 동안 다른 사람은 꺽쇠로 조여 나가는 방식이다. 알토의 대표적 의자인 〈파이미오 체어Paimio Chair〉와 〈캔틸레버 체어Cantilever Chair〉가 이 기법으로 만들어졌다. 다리가 네 개인 보통 의자와 달리 다리를 디귿자로 구부려 지탱하는 캔틸레버 구조의 의자는 당시로선 구부리기 용이한 금속으로만 만들 수 있었다. 알바르 알토는 무릎굽히기 기법 덕분에 목재로 〈캔틸레버 체어〉를 만들어 낼 수 있었다.

알바르 알토는 1939년 뉴욕국제박람회New York World's Fair에서 핀란드관Finish Pavilion의 '물결치는 벽'과 무릎굽히기 기법으로 만든 가구를 선보이며

자신의 디자인과 핀란드의 가구 디자인을 세계에 널리
알렸다. 이후 알토는 디자이너, 기술자 그리고 자본가가
상호보완적인 관계로 구성된 회사 아르텍Artek을 설립해
해외시장 진출에 성공했다.

〈스툴 60〉의 다리는 무릎굽히기 기법이다. L-leg 혹은
'알토의 다리'라고도 불린다. 구부러질 부분에 칼집을
내고 그 자리에 합판을 차례대로 넣은 다음 열과 힘을
가해 90°로 구부린다. 구부러진 다리는 평평한 재료를
이어붙이기에 용이했으며 금속을 사용하지 않고도
견고했다. 그래서 알토의 의자는 무겁지 않고 경제적이었다.
이 기법을 시작으로 알토와 코르호넨은 Y-leg, X-leg를
이어서 개발했다.

〈스툴 60〉의 단순한 형태는 〈세븐 체어〉처럼 변형에
용이하다. 다리가 세 개인 〈스툴 60〉을 기본 제품으로
파생된 제품에는 다리가 네 개인 〈E60〉과 좌판의 크기와
등받이 높이가 달라지는 〈E64〉〈E65〉〈E66〉 시리즈가
있다. 각 시리즈마다 좌판의 높이는 32cm, 34cm, 36cm로
아동용 의자도 함께 생산된다. 스툴은 모두 겹쳐 쌓아서
보관할 수 있다. 〈스툴 60〉 제품군은 대부분 동일한
제품 구조에서 좌판과 다리, 등받이의 마감재를 달리해
사용자가 취향에 따라 고를 수 있도록 디자인되었다. 초기
모델에서 파생된 다리가 네 개인 스툴, 등받이가 달린
스툴, 아동용 스툴 등 제품군은 더할 나위 없이 풍성하다.
핀란드를 여행하며 무수한 알토의 건물 여기저기를

다녀보면 〈스툴 60〉과 그 가족을 마주할 수 있다.

핀란드의 어린이는 알토가 디자인한 도서관에서 알토가 디자인한 의자에 앉아 알토가 디자인한 조명 아래 책을 보면서 자란다. 알토가 설계한 대학교 교정을 누비고 병원에서 치료를 받는다. 핀란드 어린이에게 유명 건축가의 디자인은 박물관이나 책에서나 볼 수 있는 어렵고 비싸고 멀리 있는 작품이 아니다. 누구나 사용할 수 있는 다루기 쉽고 편안한 것이다. 그래서 핀란드 어린이는 일상에서 언제나 거장이 만든 디자인의 가치를 느낄 수 있다. 국민 모두가 유명 디자이너가 될 수는 없지만 국민 모두가 유명 디자이너의 의자를 즐길 수는 있다. 위대한 평민을 길러낸다는 핀란드의 교육 철학과도 일맥상통한다.

알바르 알토의 얼굴은 유로화를 사용하기 전까지 핀란드의 지폐에 그려져 있었다. 그만큼 알토를 사랑하고 지지하는 핀란드 국민의 마음은 대단하다. 늘 함께할 수 있는 의자, 내가 자라나고 살아가는 모습을 지켜봐주는 의자, 쉽고 친절한 의자를 디자인해준 거장을 존경하고 자랑스러워하는 마음이기도 하다.

무명씨가 만든 좋은 디자인
세이커 교도의 의자

"검소함과 정직함은 저의
덕목입니다. 주변에서
쉽게 구할 수 있는 재료로
만들어졌지요. 군더더기
없기에 가볍고 편안합니다.
저를 만든 이는 무명이지만
위대한 디자이너에게
영감을 주었죠."

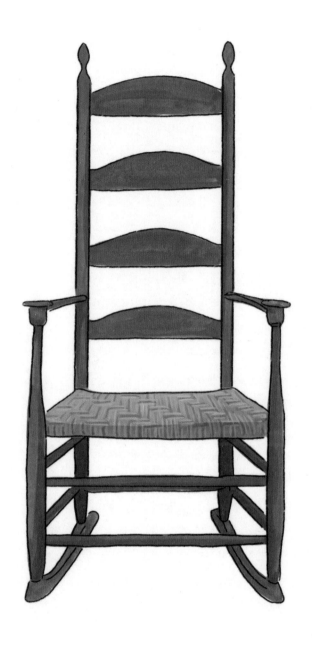

작자 미상,〈로킹 체어〉, 단풍나무, 모직, 1830년경.

아미시Amish 교도의 삶을 배경으로 한 영화 〈위트니스
Witness〉. 이 영화는 평화로운 아미시 마을이 살인사건에
휘말리며 펼쳐지는 이야기지만 등장인물 사이에 싹트는
사랑을 잔잔히 보여주기도 하고 아미시 사람들의
도덕적이고 성실한 일상을 묘사하기도 한다. 덕분에
아미시가 일군 공동체적 삶이 어땠는지 생생히 볼 수 있다.
마을 사람들이 힘을 모아 절도 있게 나무로 집을 짓는
모습, 가구와 의상 등 각종 소품을 보는 재미가 있다. 영화
속 아미시 사람들의 일상은 소박하고 실용적인 가구와
도구로 채워져 있는데 그런 양식이 보여주는 미감이
좋다. 디자인에 관한 영화는 아니지만 무대와 소품 재현이
뛰어나서 디자인 전공자나 디자인에 관심 있는 사람에겐
좋은 영감을 줄 수 있다.

아미시처럼 평화롭고 도덕적인 종교 공동체를 이루고
살며 소박하고 실용적인 일상용품을 만들어 살았던
사람들이 또 있다. 바로 셰이커Shaker교다. 셰이커교의 정식
명칭은 그리스도재림신자연합회United Society of Believers in
Christ's Second Appearing다. 그들은 18세기 후반 영국에서
앤 리Ann Lee를 주축으로 종교 박해를 피해 미국으로
이주했다. 그렇게 이주한 땅에 그들만의 커뮤니티를
만들어 공동체 생활을 했다. 영화 속 아미시처럼 셰이커교
사람들도 주류 사회와 문명에서 거리를 두고 폐쇄적이고
고립된 삶을 살았지만 아미시와 달리 이웃 주민과 교류를
계속했다. 그리고 그 삶의 방식은 사뭇 혁명적이었다.

1700년대 후반부터 노예제도와 전쟁에 반대했고
성평등이나 재산 공동 소유의 개념이 있을 정도였다.

셰이커교 사람들에게 그리스도는 사후에 도달할
천국이 아니라 오늘을 사는 각자의 생활 속에 있었다.
그들의 소명은 현생에서 천국을 건설하는 것이었다. 현실을
천국으로 만드는 방법은 무엇일까? 셰이커 교도는 일상을
최선을 다해 살아내는 것이라 생각했다. 자신들이 매일
사용하는 의복, 가구, 생활용품을 정교하고 정직하고
아름답게 만들어 썼다. 만들어낸 모든 것은 더 이상 덜어낼
게 없을 만큼 간결하고 간소했다. 그런 삶에는 금욕과
근면이 필수였다. 고된 노동을 중요한 가치로 여겼으며
노동이 곧 기도라고 믿었다.

셰이커교 사람들이 만든 실용적이고 아름다운 의자는
가장 멀게는 1700년대 후반부터 가까이는 1930년대
사이에 제작되었지만 오늘날 주거 공간에도 잘 어울린다.
셰이커의 의자는 불필요한 장식을 철저히 배제하고 기능에
충실했던 만큼 형태는 기능을 따른다는 모더니즘의 테제에
부합하기 때문이다. 여러분의 집에도 셰이커 양식으로
만든 의자가 한 번쯤 놓였을지 모른다. 셰이커 교도의
의자는 기능에 충실한 만큼 이동이 용이하도록 무게를
줄이고 벽에 걸도록 해 공간을 알뜰히 활용할 수 있었다.
19세기 말 토네트의 가구 공장에서 만들어졌다고 해도
믿을 정도로 디자인이 매우 정교하고 편리하다.

그들의 물건에는 장인의 손길이 자아내는 섬세함과

품격이 있었다. 공장에서 양산된 제품에선 찾을 수 없는
가치가 있었다. 그런 점에서 윌리엄 모리스가 실현하고
싶었던 미술공예운동의 목표와도 결을 같이 한다.
셰이커교 사람들은 일상에서 구할 수 있는 재료로 의자를
만들었으며 재료는 되도록 적게 사용했다. 원재료에
별도의 마감을 하지도 않고 의자의 구조를 감추거나
왜곡하지도 않아 원목의 질감과 의자 구조가 고스란히
드러난다. 하지만 이는 세상과 거리를 둔 채 검소하고
단순한 삶을 실천하던 셰이커 교도의 종교적 신념이
만들어낸 결과였을 뿐, 속세에서 떠들어대던 디자인
사조와는 상관이 없었다. 그들의 의자에는 시대를 앞서간,
아니 시대와 상관없는 아름다움이 있었다.

　　셰이커 교도는 결혼을 하지 않고 아이도 낳지 않았다.
입양을 하거나 버려진 아이를 거두는 방법으로 세대를
이어왔다. 그들이 남긴 건축, 가구, 생활용품에는 만든
이의 이름이 새겨져 있지 않다. 그들은 한 사람의 인간으로
왔다가 살아 있는 동안 천국을 누린 뒤 흔적을 남기지 않은
채 사라졌다. 한때 6천 명의 신도와 열 곳 이상의 공동체
마을을 일궜던 셰이커 교도는 교세가 기울었고 오늘날
셰이커 커뮤니티는 더 이상 존재하지 않는다. 2017년 1월,
지구상에 남은 마지막 세 명의 셰이커 교도 중 한 명인
프랜시스 앤 카Frances Ann Carr마저 세상을 떠났다. 이제
생존해 있는 셰이커 교도는 2020년 현재 단 두 명뿐이다.
다행히 대부분의 셰이커 마을은 사적지로 보존되어 있고

그들이 만들었던 의자는 수집가와 박물관에 소장되어
살아남았다.

 그들은 예상하지 못했겠지만 혹은 바라지도
않았겠지만 많은 디자이너는 셰이커 교도가 만든 가구의
흔적을 좇아 영향을 받았다. 특히 카레 클린트, 한스
베그네르Hans J. Wegner 등 덴마크 디자이너는 셰이커
의자의 특징을 계승했는데 이는 덴마크 모더니즘의 발판이
되었다. 이름 없는 셰이커 교도가 그들만의 공동체를 위해
만들었던 좋은 디자인은, 그들이 사라진 지금 민들레
홀씨처럼 자유롭게 날아가 온 세상의 디자이너에게 영감을
주고 있다. 역사의 아이러니가 아닐까.

특별한 평범함
야나기 소리의 〈버터플라이 스툴〉

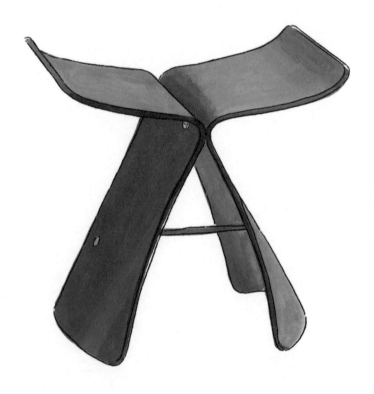

"공예품과 양산품.
두 가지 상반된 모습이
저의 작은 몸뚱이에 담겨
있습니다. 무엇이 옳지도,
더 중요하지도 않습니다.
지나치지도, 부족하지도 않게
차분히 고유함을 뿜으며
공간의 한편에 놓입니다.
그렇게 어느덧 반세기를 넘게
살았습니다."

야나기 소리, 〈버터플라이 스툴〉, 단풍나무 혹은 브라질자단, 1954

일본의 한 식당가 복도에 나지막이 줄을 서 있는 열
개 남짓한 목재 의자가 보인다. 몇몇 일본인이 예의
그 단아하고 고요한 몸짓으로 그 의자에 앉아 차례를
기다린다. 15년 전쯤 대학원생들과 교토 건축 투어를
갔을 때, 나는 사진으로만 보던 〈버터플라이 스툴〉을
실물로 처음 봤다.

　〈버터플라이 스툴〉은 일본의 산업 디자이너 야나기
소리柳宗理의 1954년 디자인이다. 야나기 소리 그
자체로 이미 충분히 영향력 있는 인물이지만 그는
도쿄민예관日本民藝館을 설립한 야나기 무네요시柳宗悅의
아들이기도 하다. 아버지 야나기 무네요시는 "도구 형태의
근거를 오랜 생활의 축적 속에서 찾는"5 민예의 정신을
구축했으며, 아들 야나기 소리는 96년이라는 짧지 않은
인생 내내 수백 개에 달하는 일상의 디자인을 만들어냈다.
〈버터플라이 스툴〉은 야나기 소리의 디자인 인생에 출발을
알렸던 의미 있는 프로젝트였다.

　〈버터플라이 스툴〉의 구조는 외관에서도 쉽게 읽힌다.
정면에서 보면 합판을 성형해 기역자로 꺾은 두 덩어리의
쌍둥이 몸체가 대칭을 이루며 서로 기대고 있다. 좌판의
바로 아래 부분은 두 개의 나사가 잡아 주고, 둥글게 휘어
있는 다리 부분을 황동 막대 하나가 가로질러 잡는다.
바닥에서 좌판까지의 높이는 36cm, 일반적인 의자에 비해
6-7cm 정도 낮다. 좌판의 깊이는 31cm로 넉넉하지 않다.
이 스툴에 앉기 위해 사람들은 몸을 동그랗게 만다. 자신의

다리를 양손으로 감싸기도 한다. 좁은 복도에서 지나는
사람들을 방해하지 않으려는 배려가 보인다. 자리를 많이
차지하지 않을뿐더러 여러 개가 한 줄로 서 있어도 어느
하나 눈에 띄며 튀어나오지 않는다. 그 스툴에 앉아 있는
사람들의 모습 또한 의자를 닮은 듯하다.

　〈버터플라이 스툴〉은 성형합판 기술로 만들었다.
일본에는 원래 의자라는 개념이 없었던 만큼 1950년까지
특별한 제작 기술도 없었기에, 바닥에서부터 우뚝 서서
사람의 몸을 지탱할 수 있는 구조체를 만들기 위해서는
일본 전통에는 없던 새로운 기술이 필요했다. 이 새로운
기술이 바로 미국의 찰스 임스와 레이 임스 부부가 개발한
성형합판 기술이다. 임스 부부의 성형합판 기술은 제2차
세계대전 중 미국 해군의 요청으로 나무를 사용한 부목을
제작하기 위해 개발되었는데, 한 장의 합판으로 성형된
부목은 부상자의 다리를 훨씬 안정적으로 지지할 수
있었다. 이때 개발된 임스 부부의 기술은 19세기에 골재를
틀에 넣어 성형했던 토네트의 골재곡목 기법과 달랐다.
얇은 나무 판재를 여러 겹 접착제로 붙인 다음 원하는
형태의 틀에 넣고 가열해 만든다. 목재를 효율적으로
사용할 수 있다는 점, 목재의 결을 의자의 질감으로 살려낼
수 있다는 점, 한 번의 공정으로 찍어낼 수 있다는 점이
장점이었다.

　이는 야나기의 〈버터플라이 스툴〉을 만드는 데 꼭
필요한 기술이었다. 야나기 소리는 목재 연구가인 이누이

사부로乾三郎, 목재 가공 회사 텐도모코Tendo Mokko와 함께 실험에 들어간다. 그들은 나무가 3차원으로 구부러지는 과정에서 합판의 강도가 증가한다는 것을 알게 됐고 마침내 두께 7mm로 된 〈버터플라이 스툴〉의 양산에 성공한다. 합판이 겹쳐져 구부러진 목재는 스툴에 필요한 강도와 유기적인 미학을 동시에 충족시켰다.

　이 스툴에 대한 나의 첫인상은 '하이브리드'였다. 기계 양산 시스템으로 만들어진 의자인데 형태에서 풍기는 느낌은 수공예품 같다. 현대적인 이미지이면서도 일본 전통의 냄새가 난다. 동양의 미학과 유럽의 모더니즘이 동시에 체감되기도 한다. 의자의 기능에 필요 없는 군더더기는 최대한 덜어낸 단순한 디자인인데 표출하고 있는 곡선의 휘어짐은 팽팽하면서 장식적이다. 작은 몸을 가진 하나의 스툴에서 이토록 상반된 특징이 감지된다는 것이 신기했다.

　양산 가구임에도 이 스툴이 수공예품으로 느껴졌던 이유는 야나기 소리의 작업 방식 때문이었다. 그는 도면이 아닌 1:1 모형으로 아이디어를 전개한다. 그가 만든 모든 물건은 산업이 되기 전에 공예의 과정을 거친다. 직접 손으로 깎고, 접고, 붙이고, 갈아내면서 원하는 형태를 찾는다. 결론을 향해가는 모델링이 아니라 그 과정에서 무언가를 발견하려는 모델링이었다. 사실 〈버터플라이 스툴〉의 경우 처음에는 이 모형이 의자가 되리라고 생각지 않았다고 했다. 도면으로는 포착할 수 없는

곡면의 물결과 유연함을 야나기 소리는 손으로 혹은
몸으로 만든 모형에서 끄집어냈다. "디자인으로 제품을
생산하는 것이 아니라 제품을 창조하는 과정에서 디자인이
생성된다."[6]라고 말한 그의 생각을 실감할 수 있다.

〈버터플라이 스툴〉의 단순하고 절제된 형태는 나비가
날개를 활짝 편 모습이기도 하지만 일본의 문자나
기호, 사원의 문을 연상시키기도 한다. 현대적인 느낌과
일본 전통의 느낌이 혼재하는 것은 바로 그 때문이다.
이유는 더 있다. 야나기 소리는 르 코르뷔지에의 가구를
제작했던 샤를로트 페리앙Charlotte Perriand이 일본에
머물던 2년 동안 그녀의 사무실에서 일했고, 독일의
바우하우스Das Staatliche Bauhaus에서 수학했던 미즈타니
다케히코水谷武彦와의 교류를 통해 일찌감치 유럽의
모더니즘과 전위적인 디자인 개념을 접했다. 전통적인
일본 디자인의 철학을 고수하면서도 국제적인 흐름을
받아들이는 데 주저함이 없었다. 그 상반되면서도 다양한
느낌이 하나의 의자 안에 모두 담겨 조화를 이룬다.
어느 것이 먼저라고 혹은 더 중요하다고 다투지 않는다.
지나치게 자극적이거나 시선을 끌려는 몸부림 없이
차분하게 공간의 한편에 놓인다. 그렇게 〈버터플라이
스툴〉이 존재해온 세월이 어느덧 반세기를 넘었다.

〈버터플라이 스툴〉 포함 야나기 소리가 디자인했던
제품의 외관은 평범해 보인다. 디자인의 대상도 주전자,
냄비, 집게 등 우리가 일상 속에서 늘 사용하는 것들이다.

얼핏 보거나 섬세한 안목이 없다면 차이와 가치를
발견하기 어렵다. 하지만 조금만 눈여겨본다면 "일상의
행동을 모자람 없이 돕고 있는"[7] 소박하고 든든한
디테일이 보인다. 그의 아버지 야나기 무네요시가 주목했듯
무명의 민중이 오랜 세월 사용해 오던 물건에는 실용적인
아름다움이 담겨 있다. 야나기 소리는 그 아름다움을
자연스럽게 발굴해 내고 싶었다. 영국 디자이너 재스퍼
모리슨Jasper Morrison의 말을 빌리자면 야나기 소리의
디자인은 "창조적 도약이 아니라 진화적 순서를 밟는
것"[8]이며, 디자이너 혹은 설계자는 바로 그 점에 집중해야
한다는 디자인 철학을 담아낸다.

평범하지만 본질에 충실하고자 했던 야나기 부자의
이론과 디자인은 훗날 세계적인 산업 디자이너인 후카사와
나오토深澤直人에게 이어졌고, 나오토가 몸담고 있던
무인양품의 디자인 철학 즉 '슈퍼 노멀'의 초석이 되었다.
주변에 놓인 평범한 물건들이 오랜 세월 지속적으로
사용되는 과정에서 처음에는 잘 보이지 않던 훌륭함과
아름다움을 재차 발현하듯 〈버터플라이 스툴〉은 그 특별한
평범함으로 우리와 함께 살아가고 있다.

3막

나는 의자가 아닙니다

비싸다. 다루기 어렵다.
난해하다. 누구에게나
필요한 건 아니다. 앉기보단
바라보기에 적합하다.
세월이 지나서야 비로소
그 가치를 인정받기도 한다.

가구와 조각의 합집합
보리스 베를린의 〈아포스톨〉

"저는 의자면서
조각입니다. 형식도 의미도
중의적입니다. 경계를 오가며
모호해지는 만큼 제 의미는
신선해지지요."

보리스 베를린, 〈아포스톨〉, 화강암, 1998

끝이 안 보이던 박사논문을 쓰다가 지쳤을 때 시집을 펼쳐
들었다. 시의 언어가 그때처럼 산뜻하게 나를 치유했던
적은 없었다. 시를 읽으며 다시 제자리로 되돌아가 논문을
쓸 수 있는 힘을 얻었다. 무라카미 하루키村上春樹는
소설을 쓰다 막히면 번역을 하거나 에세이를 쓴다고 했다.
글쓰기 혹은 창조하기라는 영역을 벗어나지는 않지만
그 중심에서는 가능한 멀리 벗어난 일을 하는 것이다.
달아났다가도 꼬리를 내리고 되돌아오기에 적당하다.
두 영역을 적절하게 오갈 수 있다면 각각은 서로에게
엄청난 에너지를 준다.

　　스웨덴의 가구 회사 셀레모는 회사 차원에서
구성원이 예술과 디자인을 오가며 작업할 수 있도록
장려한다. 가구 디자이너에게 설치나 조각 작품을 할 수
있는 기회를 지원한다. 디자이너는 공모를 통해 뽑는다.
선정된 디자이너에게는 그들이 여섯 달 동안 생업을
중단하고 작품 제작에만 몰입할 수 있는 환경과 조건을
제공한다. 여섯 달을 어떻게 쓸 지는 철저히 디자이너의
몫이다. 셀레모는 디자이너를 지원할 뿐 간섭하지 않는다.
디자이너에게 주어진 유일한 의무는 지정된 날짜와 장소에
자신의 작품을 설치하는 것이다. 전시가 진행되는 동안
셀레모는 전시를 본 전문가에게 비평과 추천을 받아 다음
프로젝트에 함께할 가구 디자이너를 선정한다. 이 정도로
환상적인 조건을 제공하는 가구 제작사가 있다는 사실이
믿기지 않는다.

베르나모는 스웨덴의 건축가 브루노 마트손Bruno Mathsson의 고향이라는 것을 빼면 별다를 것 없는 한적한 시골 마을이다. 셀레모는 바로 이곳에 위치한다. 앞서 말했듯 이 회사는 참 독특하다. 같은 나라 회사지만 이케아와는 하늘과 땅만큼 다르다. 일반인에겐 셀레모가 이케아와 비교도 안 될 만큼 낯설지 몰라도 전문가 사이에선 전 세계에 걸쳐 탄탄한 마니아층을 확보하고 있는 회사다.

셀레모는 1960년 후반, 스벤 룬드Sven Lundh와 케르스틴 룬드Kerstin Lundh 부부가 세웠다. 남편 스벤은 예술에 대한 안목을, 부인은 경영을 하기 위한 사고방식을 갖추고 있었다. 스벤은 당시 스칸디나비아의 모더니즘을 이끌었던 브루노 마트손, 한스 베그네르, 폴 쾨르홀름Poul Kjaerholm, 모겐스 코크Mogens Koch 등과 깊게 교류했다. 그들의 대화에는 항상 예술가 마르셀 뒤샹이 등장했다. 뒤샹의 생애와 작품은 스벤과 그의 친구들 모두에게 오랫동안 깊은 영감을 줬다. 마침내 스벤 부부는 뒤샹의 개념미술 작품처럼, 철학적 질문으로 풀어헤친 개념을 가구에 담아 양산한다는 전에 없던 가구 회사를 만들기로 한다. 독특한 경영철학을 바탕으로 세운 셀레모는 그렇게 제품이 아닌 '아우라'를 만드는 회사가 된다.

1953년 러시아 태생인 보리스 베를린Boris Berlin은 구소련의 레닌그라드에서 산업 디자이너로 활동했으며 광학기기나 항공 우주 장비를 설계했다. 베를린은 30살에

덴마크로 이주하면서 삶의 전환점을 맞는다. 1987년 코펜하겐에 그가 지금까지 몸담고 있는 디자인 사무소인 콤플로트디자인Komplot Design을 열었다. 그로부터 11년 뒤인 1998년, 베를린은 셀레모에서 후원을 받아낸다. 6개월 뒤 베를린과 동료는 무사히 전시를 열었는데 전시 제목은 〈Stenrikket〉이었다. 영어로는 stone ribs라는데 '돌의 뼈대' 정도로 이해하면 될까? 전시 제목이 독특한 이유는 베를린과 그의 친구들이 전시 작품의 재료를 다양한 석재 회사에서 후원받았기 때문이었다.

셀레모의 후원을 받은 행운의 디자이너 베를린과 그의 동료들은 우선 세 달 동안 프랑스 남부를 여행했다. 그동안 누리지 못했던 시간적 여유와 정신적 사치, 게으름과 빈둥거림을 만끽했다. 왜 하필 프랑스 남부였냐는 질문에 자연, 문화, 음식, 술을 모두 풍족하게 즐길 수 있는 곳이기 때문이라고 했다. 셀레모의 창업자가 그랬듯 그들도 마르셀 뒤샹 이야기를 시작으로 동시대 혹은 선배 예술가나 디자이너의 생애와 작품을 식탁에 올렸다. 이렇게 시간을 보낸 베를린의 몸과 마음은 창의적인 에너지로 채워졌다. 이후 그는 친구들과 흩어져 작업에 몰두했고 약속한 날 자신의 작품을 들고 모였다.

베를린의 작품은 붉은색 화강암으로 만든 〈아포스톨Apostol〉이었다. 〈아포스톨〉이란 이름은 덴마크어로 '위ap' '그리고o' '의자stol'를 합쳐서 만든 합성어다. 베를린은 〈아포스톨〉로써 교황청Apostolic See을

조각으로 묘사하고 싶었다고 한다. 그리고 Apostol은 신의
말씀을 전하는 사도apostle를 뜻하기도 한다. 베를린은
〈아포스톨〉을 '위'에서 신의 말씀을 내려받는 '의자' 혹은
천국과 지상을 잇는 매개체로 디자인한 셈이다. 그래서
〈아포스톨〉이란 중의적인 이름으로 짐작할 수 있듯
베를린의 의자는 의자로서의 기능과 예술 작품으로서의
상징성을 모두 목적으로 삼는다. 그렇게 〈아포스톨〉은
의자이자 조각이 된다.

　　〈아포스톨〉은 베를린의 의도대로 한눈에 보아도
종교적인 인상을 준다. 〈아포스톨〉 하단부에 계단식 의자는
위로 올라갈수록 점점 더 커지는데 그 상승폭은 수직으로
우뚝 선 유선형 덩어리에서 극대화된다. 이런 연출은
〈아포스톨〉이 하늘에 계신 신께 닿을 수 있는 성좌임을
암시하며 교황청이란 큰 공간감을 조각으로 압축해
담아낸다. 유선형 덩어리와 뒷면의 가운데에 수직으로
새겨진 틈새는 〈아포스톨〉의 상승성을 극대화한다. 틈새는
점점 깊어져 얇은 직선으로 구멍이 된다. 아포스톨은
해 뜨는 방향을 바라보고 세워졌는데 돌을 잘 다듬어
반짝이는 앞면은 의자에 신성함을 더하는 반면, 어둡고
거친 비석처럼 보이는 뒷면은 틈새의 구멍으로 쏟아지는
빛줄기로 거룩함을 연출한다. 그 틈 사이로 손을 넣어
커튼이 열리듯 양쪽으로 열어젖히는 상상을 한다. 그
사이로 조각의 뒤에 천국의 하늘이 들어설 것 같다. 혹은
그 열린 틈새로 신의 음성을 들을 수 있을 것만 같다.

전시는 성공적이었다. 하지만 더 중요한 것은 전시
이후였다. 여섯 달 동안 원 없이 쉬고, 생각하고, 여행한
후 순수예술 분야의 작품을 탄생시킨 디자이너들은
말 그대로 새롭게 태어났다. 셀레모가 원했던 아우라를
양산할 수 있는 디자이너로 거듭났다. 가구 디자인 회사가
가구 디자이너와 함께 예술 작품을 만들었던 목적이
실현된 셈이다.

소비주의 사회에서는 능력 있고 창의적인 디자이너가
나타나면, 사업가는 그들을 훌륭한 고부가가치 수단으로
여기고 수익 창출 도구로 활용하기 마련이다. 그렇게
디자이너는 자유와 여유를 잃고 방전된다. 그러나 셀레모는
가능성 있는 디자이너를 발굴한 다음 그들에게 선투자
한다. 그리고 디자이너에게 여유롭게 휴식하며 능장을
부릴 수 있는 시간과 가구 디자인이 아닌 순수예술 작품을
만들 수 있는 기회를 제공한다. 그 시간과 기회 덕분에
보리스 베를린도 잠자고 있던 창의력과 천재성을 한껏
끄집어낼 수 있었다.

〈아포스톨〉은 형식은 조각이지만 의자로서 기능한다.
의자로서 기능하지만 조각으로서 감상할 수 있다.
디자인과 예술 두 영역을 넘나들었던 보리스 베를린은
셀레모 덕분에 자신의 성격과 생각을 제품 혹은 작품에
그대로 녹여낼 수 있었다. 여러분도 마음이 지치거나
생각이 고일 때, 하던 일을 멈추고 다른 일을 해보는 건
어떨까? 몸도, 마음도, 창작도 환기가 중요하다.

의자가 된 도자기
도예가 이헌정의 의자들

"저는 의자이기 전에
도자기입니다. 제 모습이
울퉁불퉁 독특하지요.
기괴해 보일 수도 있겠네요.
의자라기엔 도자기는 낯선
재료니까요. 그렇지만 저는
그저 제 본질에 충실했을
뿐입니다."

이헌정, 〈데이베드〉, 도자기, 2016

내가 아는 도자기는 손안에 들어오는 사이즈였다. 테이블 위에 놓여 다른 것과 조화를 이루는 물건이었다. 그런 그들이 커졌다. 성큼 내려와 당당히 바닥을 딛고 섰다. 2008년 9월, 서미앤투스Seomi & Tuus에서 열렸던 도예가 이헌정의 개인전에서 만난 도자기에 대한 얘기다. 전시장 한편에 놓여 있던 스툴 하나. 찰흙으로 대충 뭉뚱그려 놓은 것 같은 그 스툴에 나는 멍하니 앉아 있었다. 내 몸에 전해지는 도자기의 온도와 질감 그리고 도자기 스툴로 꽉 채워진 공간의 아우라 때문에 선뜻 일어설 수 없었다. 그곳의 작품은 내게 둔중한 충격을 줬다. 당시에는 그 충격의 원인조차 몰랐다. 도자기와 가구, 분명 다 익숙한 물건인데 그 둘이 섞여 탄생한 오브제는 낯설었다.

　　내가 대학에 다니던 시절 공예는 전공의 경계가 재료로 나뉘었다. 재료의 한계는 전공의 한계였다. 그것을 뒤집거나 뛰어넘기가 어려웠다. '왜 꼭 목재여야 하지?' '왜 꼭 금속이어야 하지?'라는 질문은 늘 한 발짝 늦게 뇌를 스쳤다. 이헌정은 그 경계로부터 자유로웠다. 내가 지금 보고 있는 그의 작품은 그가 누렸던 자유의 증거다.

　　2019년 2월, 일우스페이스에서 이헌정의 작품을 다시 만났다. 그의 작품은 더 크고 다양해졌다. 도예가가 만든 오브제는 의자가 되고 공간이 됐다. 가구 디자이너나 건축가가 설계한 의자와 어떻게 다를까? 그의 작품은 만져보지 않고 보기만 해도 울퉁불퉁한 촉감을 느낄 수 있다. 귀퉁이는 일부가 조금 깨진 것 같기도 하다.

현미경으로 들여다본 무언가처럼 터지고 찢어지고 구멍이
나 있다. 뒤집어쓴 채색의 흘러내린 자국은 의도한 것인지
우연히 생긴 것인지 헷갈린다. 도예가가 만든 의자의
디테일이 처음엔 낯설었다. 하지만 그게 흙과 도료의
본질을 왜곡한 것이 아님을 알게 되면 감동은 더 커진다.

　　도자기 작업의 중요한 특징 중 하나는 예측
불가함이다. 일단 가마로 작품이 들어가면 작품이
언제, 어떤 형태로 나올지 전혀 상상할 수 없다. 예전에
은사님께서 처음 도자기 작업을 시도하시면서 작업을
돕던 도자기 전문가들의 유유자적함에 놀란 경험을
말씀하신 적이 있다. 은사님의 속은 타들어 갔지만
어차피 그 단계에서 사람이 할 수 있는 일은 없었다.
그러므로 도예 작업에 대한 작가의 태도는 투쟁이 아니라
관망이어야 한다. 철저함이 아니라 유연함이어야 한다.
이헌정의 말처럼 "작가가 할 수 있는 데까지 최선을 다한
다음에는 그냥 무심하게 놔둔다. 받아들일 건 받아들이고
자연스럽게 놔두는 것이다." "물질이 나아갈 방향에
도움만 주는 것이다." 작품의 과정과 결과는 사람이
아니라 불, 가마, 자연현상으로 맺어짐을 인정하며
도예가는 그 과정에서 노동력을 제공할 뿐이다.

　　미국의 건축가 루이스 칸Louis Kahn이 떠오른다.
2003년 그의 아들이 만든 다큐멘터리 영화 〈나의
건축가My Architect〉에서 칸은 대학생들에게 말한다.
"우리 주변에 널린 게 재료지만 건축가는 그 재료를 함부로

사용해서는 안 된다. 재료의 물성을 존중하고 찬양해야
한다. 하물며 재료에게 어떻게 사용되고 싶은지 물어봐야
한다."라고. 물성의 근원에 귀 기울여 그 자체로 온전히
발휘될 수 있도록 해야 한다. 그러기 위해 사람은 되도록
관여하지 않아야 한다. 바로 이 지점이 이헌정의 사유와
맞닿는 예술가다운 입장이다. 그런 자세는 칸의 삶을
곤궁하게 만들기도 했지만 그의 건축물은 끝내 건물이
아닌 기능하는 오브제로 남아 긴 세월을 견딘다.

　　본질에 귀 기울이고 그저 나아가는 방향에 도움만
주기. 그 자체로 빛을 발할 수 있도록 지켜봐주기.
내게는 제법 커다란 철학적 성찰이었다. 도자 공예나
건축은 물론이려니와 하늘 아래 존재하는 모든 창조물을
대하는 가장 바람직한 자세일 것이다. 그 대상이
자식이나 제자일 경우 말처럼 행동하기는 결코 쉽진
않겠지만 말이다.

　　2018년 9월 어느 날, 바다디자인앤아틀리에캠프BBada
Design & Atelier Camp B에서 이헌정을 만났다. 나는 그의
손부터 슬쩍 훔쳐봤다. 미리 읽고 간 그의 책『LEE Hun
Chung The Journey : Longitude』에서 가장 인상적인
단어가 '노동'이었기 때문이다. 그의 손은 내가 잠시 눈으로
훑었다고 온전히 이해할 수 없는 숭고한 노동 현장의
증거였다. 인터뷰 내내 이헌정은 육체적 노동을 강조했다.
그가 말하는 육체 노동은 가마에 불을 때는 등 도자기
만드는 과정만을 의미하지 않는다. 그는 종종 자전거를

타고 국토를 종주한다. 양평에 있는 집과 작업실을 직접
짓기도 했다. 단순 반복해 몸을 쓰는 행위는 작가의 생각을
명징하게 만든다고 한다. 창의적인 예술을 실행하는 힘을
얻으려면 이 과정은 필수다. 자전거 페달을 밟듯 꾸준히
지속해야 하고 멈추거나 게을러지면 안 된다.

오랫동안 의자의 주재료는 목재였다. 따뜻하고
인간공학적인 재료다. 시각적으로도 친숙하고 몸에
닿는 느낌이 부드럽다. 자연에서 오는 결, 향기, 촉감이
만들어내는 분위기가 좋다. 도자기로 만들어진 이헌정의
의자는 이러한 특징에서 멀다. 하지만 그 대신에 나무
의자에서 느낄 수 없는 재미가 신선하다. 도예가 이헌정의
의자는 차갑고 견고한 재료로 되어 있지만 결과물이
내뿜은 이미지는 부드럽고 친절하다. 보는 이에게 웃음을
주지만 결코 가볍지 않다. 대충 만들어진 것 같지만
그 과정은 인간의 힘으로 어찌할 수 없는 천연 재료의
엄중함을 견딘 것이다. 자신이 놓인 공간을 압도하는
예술품이지만 다가가기에 어렵지 않다. 무엇보다 이들을
빚어낸 이헌정이라는 사람의 특징과 닮았다. 도자기란
재료가 주는 매력이 아닐까.

변신하고 합체하는 장난감
칼슨 베커의 아이를 위한 의자

"아이들은 저를 쌓고,
포개고, 이어붙입니다.
저는 빌딩이 되기도 하고,
비밀기지가 되기도 합니다.
아이들에게 저는 장난감
혹은 놀이터이지 않을까요?"

칼슨 베커, 〈퍼즐〉, 자작나무, 1990

1995년 나는 덴마크 인터내셔널 스터디 프로그램Denmark International Study Program, 이하 DIS이 주최한 국제 가구 워크숍에서 덴마크 디자이너, 칼슨 베커Carsten Becker를 처음 만났다. 1989년 덴마크왕립미술학교에서 건축 및 공업 디자인으로 학위를 받았았으며, 그의 졸업 작품은 〈뵈네쿠버Børnekuber〉로 '아동용 가구'라는 뜻이다. 어린아이의 눈높이로 내려가 자신을 낮추는 소탈하고 겸손한 그의 성향처럼 가구 역시 소탈하고 겸손했다. 소박한 형태, 원목의 질감과 색감이 주는 편안함, 다양한 상황에 적절하게 적응하는 유연함 등 베커가 만든 가구는 모두 그를 닮았다.

베커는 그의 길지 않은 인생에서 주로 아이를 위한 가구를 남겼다. 아이들 스스로 만들어 완성할 수 있고 그들이 원하는 모습으로 바꿀 수 있는 가구였다. 그는 주변의 모든 것이 아이에게는 장난감일 수 있다고 믿었다. 베커는 아이를 위한 가구는 어른의 물건처럼 위험해서는 안 되며 아이가 어른의 세상으로 들어서기 전까지 안전 장치의 역할을 해줘야 한다고 생각했다. 그래서 그는 놀면서 사용할 수 있는 친근한 가구를 만들고 싶었다. 특히 의자는 아이에게 훌륭한 장난감이라고 보았다. 아이는 집에 있는 의자로 정글짐을 쌓는다거나 터널을 만드는 등 디자이너가 예상하지 못했던 다양한 방법으로도 의자를 사용하기 때문이다.

베커는 아이의 관심을 끌기 위해 형태, 색상, 재료를

과하게 꾸며내지 않았다. 대신 아이들이 흥미를 느낄 수 있도록 해 참여를 유도하는 방법을 고민했다. 그리고 놀이를 통해 운동을 하거나 친구를 사귈 수 있는 가구를 만들고 싶었다. 그런 고민으로 그는 양옆이 뚫린 상자 여섯 개로 이루어진 〈뵈네쿠버〉를 만들어냈다.

　〈뵈네쿠버〉에서 상자의 형태, 재료, 구조는 모두 동일하다. 크기만 다르다. 보관할 때는 러시아 인형 마트료시카처럼 순서대로 포개면 된다. 상자의 높이는 20cm부터 42cm까지 다양하다. 무게와 크기를 최소화하기 위해 합판 여러 장을 깍지 끼듯 이어붙였다. 상자의 옆면에 보이는 사선으로 그 흔적이 드러난다. 아이들은 이 상자 가족을 자신의 체격에 맞게 혹은 용도에 맞게, 상황에 맞게 조합한다. 그러면서 상자는 테이블, 의자, 수납공간으로 변신한다. 변신한 상자로 아이들은 자신만의 공간을 짓는다. 상자의 가로와 세로의 길이가 다르기 때문에 지을 수 있는 공간은 무궁무진하다. 아이들은 〈뵈네쿠버〉로 만든 별세계에 외계에서 온 다른 친구들을 초대한다.

　〈뵈네쿠버〉를 길게 이으면 터널이 된다. 책상과 의자가 좁고 안전한 비밀 기지로 변한다. 어린 시절, 우리 모두 좋아했던 구석지고 편안한 공간이 된다. 상자와 상자 사이 빈틈으로 친구의 옷 색깔이 보이면 이제 가구는 놀이 공간이 된다. 아이들이 까르르 웃는 소리가 점점 커진다. 더 많은 아이가 놀이에 참여한다.

베커가 아이를 위해 만든 또 다른 디자인으로 〈퍼즐
Puzzle〉이 있다. 〈퍼즐〉은 처음 덴마크의 한 보육 시설을
위해 디자인됐다. 인테리어 디자이너인 비르기트
보럽Birgitte Borup과 함께 개발한 제품으로 덴마크 제조회사
람훌츠바이오텍스디자인A/SLammhults Biblioteks design A/S
에서 양산된다. 〈퍼즐〉은 자작나무 합판에 투명 래커로
마감했으며 하나의 테이블과 네 개의 의자가 한 세트다.
테이블의 크기는 90 × 90 × 46cm로 두 개나 세 개를
이어붙이면 각각 8인용, 12인용으로 사용할 수 있다.
의자는 원통형인데 높이는 28cm이고 지름은 35cm다.
원통의 위아래 평평한 면이 벤 다이어그램의 교집합
모양처럼 뚫려 있고 두 덩어리로 분리된다. 원통 형태로도
두 개로 분리된 형태로도 모두 사용할 수 있다.

　〈퍼즐〉을 다루는 아이들의 모습은 〈뵈네쿠버〉를
다룰 때와 비슷하다. 어린이집에 〈퍼즐〉이 배송되면
아이들은 선생님의 도움을 받아 함께 가구를 조립한다고
한다. 그리고 어린이집의 크기, 구조, 놀이의 상황에
따라 사용자가 직접 테이블의 패턴을 결정하고 배치한다.
〈퍼즐〉은 아이들의 손으로 이리저리 움직인다. 조립된
형태도 늘 다르다. 가구를 사용하는 주체는 철저히
가구 사용자인 아이들이다. 아이들은 끊임없이 쌓고,
포개고, 굴리고, 이어붙인다. 의자는 비밀 기지가 되기도
하고, 책상이 되기도 하고, 장난감을 담는 수납공간이
되기도 한다. 이렇듯 〈퍼즐〉은 아이에게 교육을 위한

가구가 되기도 하고 놀이를 위한 장난감 혹은 놀이터가
되기도 한다. 그래서일까? 덴마크어로 '재미있게 놀다Leg
Godt'라는 뜻인 세계적인 완구회사 레고Lego에서 〈퍼즐〉을
구매해 가기도 했다. 베커의 가구가 멋진 놀이 도구로
인정받은 셈이다.

　　2004년, 베커는 불행한 사고로 갑자기 세상을 떠났다.
그러나 그의 가구는 1990년 개발된 뒤에도 오늘날까지
양산되며 전 세계의 어린이집, 어린이 도서관, 박물관 등
아이를 위한 곳에서 사용된다. 어디서든 아이들은 베커의
가구를 가지고 논다. 휴식과 편의를 위한 가구가 놀이와
재미를 위해 만들어지니 새로운 가능성이 튀어나온다.
교실, 도서관, 박물관 등이 흥미로운 놀이터로 변한다.
친근한 가구를 만들고자 했던 베커의 사려 깊은 마음이
아이들에게 전해지기를 바란다.

빈민촌의 삶을 대변하는 모형
캄파나 형제의 〈파벨라〉

"제 몸은 바꿀 수도
 거부할 수도 없는 브라질의
 지역성을 표출합니다.
 빈민촌을 뜻하는 제 이름처럼
 나무토막은 필요에 따라
 임기응변으로 엮이고,
 겹쳐지고, 덧대어집니다."

움베르토 캄파나·페르난도 캄파나, 〈파벨라〉, 소나무 혹은 티크, 1991

브라질 출신의 형제 디자이너, 페르난도 캄파나Fernando
Campana와 움베르토 캄파나Humberto Campana. 그들은
디자인 선진국 출신은 아니지만 세계는 그들의 작품에
주목한다. 1983년 스튜디오를 창립한 뒤 1998년 뉴욕의
현대미술관Museum of Modern Art 전시를 통해 국제적
명성을 얻기까지 그들은 디자인과 순수예술 사이의 좁은
길을 탐색해 왔다. 그들은 학문의 굴레에서 자유로웠다.
페르난도는 건축학을, 움베르토는 법학을 전공했다.
함께 일하고 있지만 각 형제가 지닌 성향은 전혀 다르다.
페르난도는 개념미술가, 움베르토는 조각가 같다.

　　　1991년 작 〈파벨라Favela〉를 보자. 목공소 바닥에
뒹구는 나무 조각을 모아 뚝딱 만든 것처럼 누구라도
금방 따라 만들 수 있을 것 같다. 캄파나 형제도 그들의
〈파벨라〉를 따라 다양한 〈파벨라〉가 만들어지길 바랐다.
〈파벨라〉는 도면에 설계되어 기계로 양산되지 않는다.
오히려 양산이 아닌 수공예 방식을 취한다. 나무 조각의
크기, 종류, 색깔에 따라 열이면 열 모두 다를 수밖에
없다. 그래서 공식적으로 캄파나 형제가 만들어 판매하는
〈파벨라〉도 100% 동일하지 않다.

　　　〈파벨라〉는 딱 보기에도 앉기 편해 보이지 않다. 각진
형태와 덕지덕지 붙이고 덧댄 나무 조각은 앉으면 엉덩이가
저리고 등이 배길 것만 같다. 의자의 목적이 앉는 이의
편의라면 캄파나 형제가 만든 나무 의자는 의자의 본질을
벗어난다. 〈파벨라〉가 만들어진 뒤 이 의자가 놓인 전시

공간만 봐도 이 의자는 의자로 기능하기보다 작품으로서 전시된다는 것을 알 수 있다. 그렇다면 캄파나 형제는 어떤 의도로 이 의자를 만들었을까?

 Favela는 빈민촌을 뜻하는 포르투갈어다. 이름이 상징하듯 〈파벨라〉는 빈민촌에서 살아갈 수밖에 없는 브라질 사람의 삶을 비춘다. 나는 한 번도 가본 적 없는 나라 브라질. 브라질의 양극화, 도시화는 심각하다. 얼마 전 파벨라의 전경이 찍힌 사진을 보며 흑백사진으로만 봤던 한국 전쟁 이후 청계천 판자촌이 떠올랐다. 사람들은 무작정 도시로 올라와 빈 땅을 찾은 다음 주변에서 구할 수 있는 재료로 계획과 질서 없이 삶의 터전을 구축했다. 그 과정에서 온갖 재료가 엮이고, 겹쳐지고, 덧대어졌다. 구멍 난 옷을 기우듯, 모자란 부분을 버려진 인형으로 메꾸듯, 그들의 집은 생존을 위한 콜라주로 만들어졌다. 나무 조각을 질서 없이 쌓고 겹치고 덧대어 만든 〈파벨라〉는 영락없는 빈민촌 '파벨라'의 축소판이다. 캄파나 형제는 베껴 만들기 쉬운 만큼이나 세계 어디에나 있는 빈민촌, 그곳의 삶을 의자로 빚대어 표현했다. 의자는 그 이야기를 담아내는 형식일 뿐이었다. 오히려 〈파벨라〉는 온갖 가난과 절망이 넘치는 곳, 감히 살아볼 상상조차 못한 곳에서 위기와 고난이 닥칠 때마다 기우고 메워온 빈민의 삶 그 자체다. 의자의 개념을 초월해 사람들의 삶을 함축하는 상징으로 만들어진 셈이다.

 〈파벨라〉와 캄파나 형제의 작품을 문서로만 접했을

때는 이들이 하고 싶은 이야기가 재활용과 새활용 그리고
환경 문제에 디자이너의 책임이 무엇인지 알리는 데 초점이
기울어 있다고 생각했다. 그때는 그들이 사용한 재료와
그 활용법만이 눈에 들어왔을 뿐 재료가 시사하는
메시지를 읽지 못했다. 그러나 캄파나 형제가 표출하고
싶었던 것은 브라질이라는 지역성이었다. 바꿀 수도 거부할
수도 없는 모국의 정체성이다. 원시림과 야생동물로 가득한
밀림과 상파울로와 리오로 대표되는 거대 도시의 공존.
사회 양극화라는 극적인 대비와 그 대비를 고스란히 안고
동시대를 살아가는 브라질 사람들. 작품 〈파벨라〉에서
의자라는 형식은 그 이야기를 솔직하게 담아내는
매체였다. 캄파나 형제가 살아온 모국의 이야기 말이다.
자신이 살아온 환경, 삶의 양식, 인생을 이야기해서인지
〈파벨라〉가 주는 울림은 깊고 짙다.

　　2020년 12월 말, 브라질은 미국과 인도에 이어
코로나바이러스감염증-19COVID-19 확진자 수로 전 세계
3위를 기록했다. 전염병에 손쓸 도리 없이 휩쓸린 브라질
사람들의 삶에 다시금 나무 파편이 무질서하게 덧대어진
〈파벨라〉가 떠오른다. 아직도 이 작은 의자는 의자이기보다
브라질의 삶을 은유하는 상징인 듯하다.

앉아 기대는 장소
하지훈의 〈자리〉

"제 자신을 낮춥니다.
 편한 자세로 사람을
 맞이합니다. 앉아 쉬는 곳.
 기대어 가는 곳. 의자란
 그런 것이 아닐까요."

하지훈, 〈자리〉, 등나무, 2000

나와 하지훈의 인연은 1996년 DIS에서 시작되었다. 미국 유학 시절 우연히 한 학기를 보냈던 DIS. 당시 나는 실내 디자인을 전공했지만 덴마크에 살면서 그들 가구 디자인의 매력에 빠졌다. 한국에서 가구 디자인을 전공하는 후배들에게 DIS를 소개하고 싶었다. 최병훈 교수의 도움으로 한국 학생만을 위한 4주짜리 하계 가구 디자인 워크숍을 기획했고, 하지훈은 첫해 참가했던 학생 중 한 명이었다.

이후 하지훈은 덴마크왕립미술학교로 유학길을 떠났다. 베르너 판톤, 아르네 야콥센, 한스 베그네르 등 당시 그를 설레게 했던 디자이너가 모두 덴마크 출신이었으므로 망설일 이유가 없었다. 그는 특히 1950년대에서 1970년대 사이의 덴마크 의자 디자인에 심취했다. 유학을 마치고 국내로 돌아온 그는 가구 브랜드, 공공 기관, 장인에 이르기까지 다양한 채널과의 협업을 해왔다. 〈자리〉 〈블랙큰blacken〉처럼 좌식 문화의 가치를 은유로 표현한 작품이 있는가 하면 〈나주 체어〉 〈자개 벤치〉처럼 고전 문화의 양식과 기법을 직접적으로 접목한 작품이 있다. 그의 가구에서 때론 과거가 혹은 현재가, 아니면 미래의 모습이 표출되는 현상이 흥미롭다.

하지훈의 여러 의자 가운데 가장 매력적인 의자는 〈자리〉였다. 작품의 이름이 모든 것을 설명한다. 우리말 '자리'는 중의적이다. 바닥에 펴거나 까는 물건이기도 하고, 사람이 앉을 수 있는 '장소'이기도 하다. 하지훈의 〈자리〉는

장소라는 개념을 중심으로 디자인되었다. 주위를 둘러싸고
있는 것보다 자신을 낮출 수 있는 곳, 지나가는 누군가를
부담 없이 곁으로 초대할 수 있는 곳 등 〈자리〉의 의미가
고스란히 살아 있다. 의자가 사람의 몸을 담는 그릇이라고
볼 때 몸을 기대어 앉을 수 있는 곳은 무엇이든 의자가 될
수 있다는 것은 어쩌면 너무나 당연한 일일지도 모른다.
이곳에서 사람들은 자리를 펼치고, 풀고, 그 위에 늘어진다.
다리를 뻗고 등을 기대며 눕기도 한다. 모두 편한대로
자리에 있기를 즐긴다.

　　하지훈의 〈자리〉를 보면 베르너 판톤의 〈3D 카펫〉이
떠오른다. 두 작품 모두 좌판이 아닌 바닥에 앉아 기댈
수 있고 바닥에서 솟아오른 부분에 등을 받칠 수 있기
때문이다. 하지만 모양이 비슷함에도 두 의자가 내뿜는
기운은 다르다. 소위 콘셉트의 차이, 디자인 요소의 조합이
만들어내는 감각의 차이가 극명하다. 하지훈의 〈자리〉는
차분하고 정갈하다. 손으로 일일이 엮어낸 등나무의
질감이 따뜻하다. 좌식문화에 익숙하지 않는 사람들도
등받이에 기대 편히 앉을 수 있다. 생각을 정리하며
책을 읽기에도 좋다. 한편, 판톤의 〈3D 카펫〉은 빨간색
양모직으로 만들어졌다. 바닥 이곳저곳이 거친 파도처럼
들썩거린다. 이곳에서 사람들은 개방적이고 자유분방한
자세를 취한다.

　　〈자리〉의 모티브가 됐던 하지훈의 첫 번째 작품은
덴마크 유학 시절에 탄생했다. 하지훈은 한 사람이 앉고

기대고 쉴 수 있는 규모의 의자를 만들었다. 이 의자는
이후 점점 다른 모습으로 진화했다. 2012년 〈덕수궁
프로젝트〉전에서는 덕흥전 바닥을 다 덮을 만큼 커졌다.
ABS 진공 성형을 한 뒤 등나무와는 전혀 다른 물성인
크롬 도장으로 마무리했다. 마치 판톤의 〈3D 카펫〉처럼
하지훈의 〈자리〉도 힘차게 용솟음쳤다. 형태와 질감은
천장의 화려한 단청을 반사해 왜곡시켰다. 단청은 박제된
과거에서 벗어나 하지훈이 마련한 '자리'를 거울삼아
되살아나 꿈틀거렸다. 전시 기간 동안 사람들은 작가가
마련한 '자리'에 앉고 머물렀다.

　　　2016년 금호미술관 〈옅은 공기 속으로〉
전시에서는 검은색 〈자리〉가 등장했다. 전시장 중앙에
100×200×40cm의 〈자리〉가 놓였다. 역시 ABS 진공
성형에 검은색으로 마감했다. 전시장 벽면에는 멀티미디어
작가 카입Kayip과 김정현의 영상 작품인 〈In the Land of
Nowhere〉가 돌아가고 있었다. 파도의 이미지와 소리를
감상하기 위해 사람들은 바닥을 덮고 있는 검은색
〈자리〉에 반쯤 누워 공간을 즐겼다.

　　　하지훈 작품 영감의 근원은 조선의 목가구다. 덴마크
유학 시절 일본 건축가 이토 도요伊東豊雄의 "조선 시대
목가구를 절대 잊지 말라."는 말이 왠지 촌철살인이
되어 그의 가슴에 박혔다고 한다. 그리고 그가 보고
배운 덴마크 디자인은 늘 그에게 '미래를 만드는 단서는
과거에 있다'라고 말한다. 하지훈의 작품은 지나간 문화의

물건이든 생각이든 오늘날의 관념에 맞닿아 있다면 이를
단서 삼아 새로운 가치를 만들어낼 수 있다는 걸 증명한다.
오늘날의 의자라는 개념이 없었고 앉는 자리가 곧 의자인
셈이었던 조선 시대의 좌식문화를 단서 삼아, 의자의
개념을 새롭게 풀어헤쳐 〈자리〉를 만들었듯 말이다.

4막

나는 살아 있는 역사입니다

의자가 남는다. 각 시대를
증명하는 작은 오브제가
역사의 한 페이지를 장식한다.
그들이 만들어낸 시대의
가치는 세월을 견뎌 오늘로
전해진다. 지금 이 순간에도
무수히 많은 의자가 역사의
증인으로 우리와 함께
살아간다.

역사와 타이밍,
레드 하우스의 〈세틀〉

"제 모습은 칸막이가 붙은
벤치랍니다. 칸막이에는
중세문학과 미술에서 영향을
받은 정교한 문양이 새겨져
있어요. 미술공예운동이
되살리려던 수공예의 가치를
담고 있지요."

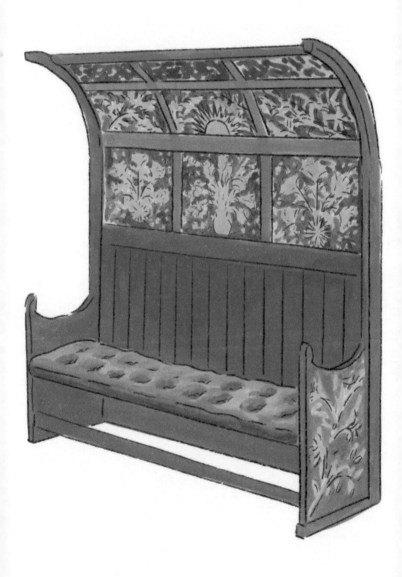

필립 웹, 〈세틀〉, 참나무, 1890년경

'모든 것은 타이밍이다'라는 말은 디자인사에도 적용된다. 19세기 중반, 대의를 갖고 출발했으나 역사의 거대한 흐름을 거스를 수 없어 단명했던 미술공예운동이 대표적이다. 1차 산업혁명이 열어젖힌 세상은 끔찍했다. 적어도 예술가와 공예가의 시선에서 보면 그랬다. 창의력을 상실한 조악하고 질 낮은 제품이 너무 빨리 너무 많이 쏟아져 나왔다. '수공예로 돌아갈 순 없을까?' 윌리엄 모리스를 비롯한 많은 예술가는 열망했다. 기계가 양산할 수 없는 가치를 담아 물건을 만들고, 수공예의 의미와 노동의 즐거움을 일깨우며, 궁극적으로는 예술의 대중화를 실현할 수 있기를. 그것이 바로 미술공예운동의 목표였다.

1860년 모리스컴퍼니Morris Company에서 제작된 의자, 필립 웹Philipe Webb의 〈세틀Settle〉. 〈세틀〉은 가구의 기능에 건축적 요소가 결합된 '공간적 가구'다. 다시 말해, 벤치에 파티션이 합쳐진 의자다. 이는 건축을 모든 예술의 토대로 정의하고 건축을 통해 통합적 디자인을 실현하려던 윌리엄 모리스와 필립 웹의 실험이었다. 〈세틀〉의 파티션에는 공간을 구획하는 물리적 기능만 있는 것이 아니다. 중세 문학, 미술에서 영향을 받은 문양과 모티브가 정교하게 새겨져 있다. 여기에는 미술공예운동이 지향했던 수공예의 가치가 담겨 있다. 그들은 〈세틀〉을 통해 건축과 가구, 디자인과 예술을 모두 담아내고자 했다.

그러나 산업혁명의 힘은 거셌다. 예술과 기술의 관계와

역할을 논의해 보기도 전에 역사는 산업화의 세상으로 성큼 들어섰다. 기계로 찍어낸 영혼 없는 제품들이 쏟아졌다. 하지만 이 모든 것은 인류가 풀어야 할 숙제일 뿐 혁명의 바퀴를 되돌릴 순 없었다. 미술공예운동의 운동가는 예술의 대중화를 꿈꿨지만, 비싸고 아름다운 제품은 아이러니하게도 일부 특권층의 전유물이 되었다. 미술공예운동가가 재현하고 싶었던 고딕 양식의 조형적 가치 또한 양산에 더 장식이 없는 단순한 형태가 적합하다는 논리 앞에서 당위성을 잃었다. 그들은 산업혁명으로 하락한 삶의 질을 개탄했지만, 끝내 대안을 찾는 데는 실패했다. 미술공예운동은 그렇게 역사의 뒤안길로 사라지는 듯했다.

하지만 미술공예운동의 이상은 근현대 디자인사를 통째로 관통하며 살아 숨 쉰다. 시대를 앞서갔던 그들의 이상과 개념이 후세에 꾸준히 영감을 줬기 때문이다. 포스트모더니즘, 멤피스, 해체주의를 이끌었던 예술가들은 미술공예운동의 정신을 불러내 부활시켰다. 산업화와 공존할 수 없었던 미술공예운동의 모순과 한계는 세월이 흘러 기술이 발전하고 대중의 가치관이 변하면서 자연스레 극복되었다.

20세기 초반 미스 반데어로에Ludwig Mies Van der Rohe나 르 코르뷔지에는 벽이나 기둥과 같은 건축 요소에 의자나 벤치를 접목하는 방법으로 〈세틀〉의 개념을 발전시켰다. 다만 그들의 의자가 고정식이었다면 〈세틀〉은

이동식이라는 차이점이 있다. 실내에 놓이는 가구의 수를 줄이고 쓸모없는 공간을 만들지 않으려는 모더니즘 건축가의 합리적인 선택이었다.

미술공예운동가의 의자는 너무 일찍 도착한 미래와 같았다. 시절 인연, 타이밍이 맞지 않았다. 짧고 아쉬운 등장과 퇴장. 하지만 그들의 사상, 철학, 이념은 역사의 굽이마다 수시로 모습을 드러낸다. 당시 모리스가 꿈꿨던 사회는 "참으로 평등한 사회, 자유로운 사회, 인간성이 꽃피는 사회, 억압적인 법률이 최소한인 사회, 인간애가 성취되는 사회, 참된 예술이 모든 사람에게 가능한 사회, 노동을 통한 즐거운 사회, 생활이 아름다운 사회, 사람들이 삶의 보람을 느끼는 사회, 마을 전체가 아름답고 즐거움으로 가득한 사회"[9]였다. 지금 읽어봐도 문장 하나하나가 절절하지 않은가. 두 세기가 지났지만 우리는 여전히 같은 꿈을 꾸고 있지 않은가.

그러므로 지금은 시절이 아니라고 해서 포기하지 말자. 미술공예운동의 미련하고 비현실적인 꿈과 야망이 없었다면 어땠을까? 달걀로 바위치기라며 산업화의 물살 앞에서 아무것도 하지 않았다면 어땠을까? 그랬다면 지금쯤 우리의 일상은 조악하고 기괴한 양산품으로 채워져 있었을 수도 있다. 누군가가 기어코 뿌려놓은 씨가 훗날 보다 나은 세상을 일군다. 그 세상에서 변화의 씨앗을 처음 뿌린 사람도 뒤늦게나마 주목받을 수 있지 않을까.

〈바실리 체어〉에서

지워진 이름

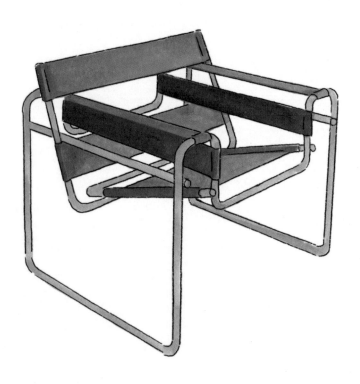

"저는 바우하우스를
대표합니다. 강철로 된
저의 뼈는 아버지께서
만들어주셨고, 섬유로
직조된 살은 어머니께서
붙여주셨습니다. 지난
100년이 제 아버지를
주목했다면, 이제는 세상에
저의 어머니 이야기를 하고
싶습니다."

마르셀 브로이어·군타 슈퇼츨, 〈바실리 체어〉, 면직·철사·강철관, 1925-1927

마르셀 브로이어Marcel Breuer는 독일의 디자인학교
바우하우스 초대 교장인 발터 그로피우스Walter Gropius의
제자다. 1920년부터 1924년까지 목공 워크숍의 견습생을
거쳐 1925년 바우하우스의 워크숍을 맡았다. 브로이어가
제작한 강관 의자는 가구 디자인사에 한 획을 그었다.
당시의 의자는 주로 목재 골조에 쿠션과 천을 입힌
것이었다. 우리가 흔히 사용하는 소파를 상상하면 쉽다.
쿠션의 양과 질, 장인의 손맛이 의자의 품질과 편안함을
결정한다. 제작 과정이 길고 가격은 비싸다.

　　하지만 브로이어의 의자는 달랐다. 그의 대표작
바실리 체어Wassily Chair는 강철관을 구부린 캔틸레버
구조다. 네 개의 다리가 좌판 아래 수직으로 내려오는
방식이 아니라 디근자 모양으로 구부러져 있다. 앉아 있는
사람이 마치 공중에 떠 있는 것 같다. 오늘날에 보아도
우리가 흔히 떠올리는 의자의 고정관념을 깨는 모습이다.
의자는 가볍고 날렵하고 견고했다. 게다가 규격화가
가능했고 생산과 조립이 용이했다. 그래서 가격대를 낮출
수 있었다. 이 덕분에 브로이어의 의자는 대량생산으로,
소수의 의자에서 다수의 의자로 역사의 문을 열었다.
1세기가 지난 지금까지 양산되어 전 세계 사람이 사용하며,
한국의 대학에서도 디자인사 수업시간에 중요하게 다룬다.

　　그런데 2019년 여름, 바실리 체어가 마르셀 브로이어
혼자만의 작업이 아니라는 것을 알게 되었다. 독일 여행
중에 바우하우스와 관련된 몇 권의 신간을 발견했는데

독일의 디자인학교 바우하우스와 관련된 여성 디자이너,
아티스트, 공방 책임자에 관한 기록이었다. 바우하우스의
탄생지인 독일에서도 100년이 지난 지금에서야 주목하기
시작한 그들의 이야기가 놀랍고 신선했다. 그때 펼쳐 든
책 가운데『Bauhaus Women: A Global Perspective』가
기억에 남는다. 이 책의 흑백필름 속 여성 디자이너는 주로
텍스타일 작업장에 있었다. 거기서 나는 발음마저 낯선
군타 슈틸츨Gunta Stölzl을 만났다. 디자이너에겐 익숙한
한 장의 사진. 1926년, 바우하우스 옥상에서 촬영한
사진 속 열세 명의 바우하우스 공방 책임자 중 유일한
여성. 흑백사진의 슈틸츨은 100살이 된 바우하우스가
이제부터라도 전혀 다른 관점에서 기록될 수 있음을
예고한다.

　　이 책에서 나는 중요한 사실 몇 가지를 뒤늦게
발견한다. 브로이어의 바실리 체어를 비롯해 여러 강관
의자에 사용된 직물을 디자인하고 개발한 사람이 바로
군타 슈틸츨이었다. 브로이어가 캔틸레버 구조로 강관
의자의 뼈대를 잡았다면, 슈틸츨은 가공 면직물로 강관
의자에 살을 붙였다. 사실 이 캔틸레버 의자는 좌판과
등받이에 사용된 직물을 빼면 절반의 성공에 불과하다.
인간의 몸을 만나 체중을 지탱하는 것은 다름 아닌 직물
부분이기 때문이다. "광택 가공 면직물과 철사로 만든 이
직물은 착석한 사람을 편안하게 지지해 줄 만큼 유연하고
내구성을 갖추고 있다."[10] 그런데 이렇듯 중요한 부분을

누락했다니. 브로이어 의자에서 큰 비중을 차지한 직물 개발자의 노력과 성취가 무시돼 왔음이 놀랍다. "데사우로 이전한 이후 바우하우스의 직조는 실험과 탐구를 거듭하면서 산업화에 적합한 현대적인 직물로서 그 기술력을 증명했음에도 말이다."[11]

과연 브로이어의 상징적이며 역사적인 의자를 논할 때마다 슈튈츨의 이름과 역할이 언급되지 않았음은 우연이었을까? 내가 과문한 탓이었을까? 답답하던 차에 2019년, 금호미술관의 〈바우하우스와 현대 생활〉전을 찾았다. 미술관의 도슨트는 군타 슈튈츨을 포함해 바우하우스에서 간과돼왔던 여성 디자이너를 이야기해주었다. 호기심이 용솟음쳤고 안영주의 책 『여성들, 바우하우스로부터』를 순식간에 읽었다.

100년 전 바우하우스는 진보적인 교육을 표방했다. 그들의 선언문은 명징하고 확고했다. 고작 14년간 지속됐던 바우하우스의 영향력이 여전히 건재한 이유 중 하나다. 여성에게도 동등한 기회를 줬고 무수히 많은 여성이 입학했다. 하지만 입학 후 그들에겐 전공 선택의 자유조차 없었다. 여학생이 바우하우스의 공방 책임자가 되는 경우도 드물었다. 공방 책임자가 됐다 해도 계약 조건에서 불이익과 차별을 겪었다. 이를 문제 제기한 여성들이 오히려 다른 여성에게서 비판의 화살을 받았다. 장벽에 부딪힐 때마다 그 원인을 학교나 시스템이 아닌 여성 자신에게서 찾으려는 전형적인 프레임에 갇히기도 했다.

젠더 문제에 있어서 바우하우스는 진보적이지 않았던 걸까? 혹은 여학생에게 입학의 기회, 교육의 기회를 주는 것만으로도 충분히 진보적이었다고 100년 전 남성 공방 책임자는 믿었던 것일까? 역사는 시대적 상황과 함께 고찰해야 한다. 이해의 폭을 넓히기 위해 생각해 본다. 여성에게 선거권이 주어진 게 언제부터였더라? 가장 빨랐던 남오스트레일리아가 1894년, 유럽의 핀란드 대공국이 1905년, 다수의 유럽 국가가 1차 세계대전 직후, 미국이 1920년, 우리나라는 1948년이다. 길어야 120여 년의 역사다. 차별을 깨는 역사의 발걸음은 생각보다 느리게 진보했다. 100년 전 바우하우스를 현재의 기준으로 볼 순 없다. 그러므로 나는 바우하우스의 선언이 당시로서는 진보를 표방했음을 의심하지는 않는다. 선언과 실천 사이의 커다란 간극이 있었을 뿐. 그리고 당시의 기득권자로서는 그 차이를 차마 인식하지 못했을 뿐.

　　내가 궁금한 것은 100년에서 14년을 뺀 나머지 세월이다. 바우하우스는 폐교했지만 그 영향력은 현재진행형이다. 논문, 책, 연구 자료 등이 줄을 잇는다. 그 사이에 시대적 변화에 걸맞은 시선과 관점이 있었던가?

　　젠더 감수성에 대한 당시의 기준을 비난하고 비판함을 넘어 그러한 기준이 왜 그때는 별문제 없이 통용됐는지, 대부분의 여학생이 왜 직조 공방으로 가게 됐는지, 왜 그들은 목조 공방으로 갈 수 없었는지, 그걸 강요한 구조와 제도는 무엇이었는지, 왜 질문하지 않았을까?

나는 의심하지 않았다. 브로이어의 의자에 사용된
직물이 브로이어가 아닌 다른 누군가가 만들었을 수도
있음을. 브로이어의 의자는 그냥 통째로 브로이어의
의자였다. "나는 결혼으로 사라지는 것을 원치 않아.
그리고 나의 남편에 따라 내 가치가 부여되는 것을
바라지 않아."[12]라며 슈퇼츨에게 속마음을 털었던
직조가인 베니타 코흐오테Benita Koch-Otte의 목소리가
들리는 듯하다. 역사는 강자의 기록이었고 의자 디자인
역사에서도 많은 여성은 편집되었다. 그러나 역사가 편집될
수 있다는 사실은 곧 편집되었던 역사를 다시 살려낼
수 있다는 뜻이기도 하다. 어느 작은 반도에서 독재자를
몰아내고 시민이 공동체의 주인이 되어 역사를 다시 썼듯.
누군가에게 편집되었던 여성 디자이너의 역사를 이제는
다시 쓸 수 있지 않을까.

고유함을 향한 욕망

체코 큐비즘과 의자

"제 모습은 피카소의 그림이
벽에서 걸어 내려온 듯합니다.
살아 움직이는 듯한 역동성을
띱니다. 그래서 기괴해
보이기도 하지만 현대적이고
세련됐지요."

파벨 야낙, 〈의자〉, 호두나무·너도밤나무, 1911-1912

1900년대 초, 프랑스 파리의 살롱에는 관습이 굳어버린 자연주의와 인상주의 표현 기법이 만연했다. 여기에 질려버린 진보적인 예술가는 출구를 찾았다. 그들은 곧 아프리카의 원시적인 요소와 이슬람 건축의 흔적에 매료됐다. 길들여지지 않은 사고, 주술적인 정신세계, 구속받지 않은 섹슈얼리티, 다시점으로 분할된 형태가 여러 예술가를 사로잡았다. 이는 곧 큐비즘Cubism의 탄생 배경이었다. 파블로 피카소Pablo Picasso의 〈아비뇽의 처녀들Les Demoiselles d'Avignon〉, 조르주 브라크Georges Braque의 〈에스타크의 집Houses at l'Estaque〉을 시발점으로 큐비즘은 새로운 사조로 널리 퍼졌고 미래파, 구성주의, 다다 그리고 초현실주의에 동시다발적 영향을 미쳤다.

　피카소와 브라크라는 두 예술가와 예술의 도시 파리는 젊은이에게 동경의 대상이었다. 1910년 당시 오스트리아 헝가리 제국의 지배를 받던 체코의 젊은 예술가에겐 특히 그랬다. 조국의 열악한 교육 환경은 도리어 그들이 파리로 진출하려는 욕망에 불을 붙이는 계기가 되었다. 마침내 빈첸츠 베네시Vincenc Beneš, 블라스티슬라프 호프만Vlastislav Hofman, 요세프 차페크Josef Capek 등은 파리로 건너가 큐비즘의 영향을 스폰지처럼 흡수했다.

　체코 프라하로 돌아온 그들은 1911년 조각가 오토 구트프로인트Otto Gutfreund를 중심으로 조형예술가Plastic Artist라는 단체를 결성한다. 에밀 필라Emil Filla, 안토닌 프로하즈카Antonín Procházka, 빈첸츠 베네시, 바츨라프

슈팔라Václav Spála, 요세프 고차르Josef Gočár, 파벨
야낙Pavel Janák, 요세프 호홀Josef Chohol 등이 동참했다.
이들은 '합리적인 이슈를 향한 책임 있는 태도, 발전,
교육을 통해 예술, 산업, 공예와의 협력을 추구하는
창의적인 공예 운동'이라는 목표를 세웠다. 이들은
조형예술가가 결성된 이듬해인 1912년에는 프라하
시청에서, 그 이듬해인 1913년에는 뮌헨에서 전시를 열어
자신들의 조형세계를 펼쳐 보였다.

　　체코의 입체파 예술가가 만들어낸 큐비즘은 공예,
가구, 회화, 건축 등 다양한 분야에서 나타났다. 그들의
독자적인 큐비즘을 체코 큐비즘Czech Cubism이라 불렸다.
체코 큐비즘은 다시 큐보 표현주의Cubo Expressionism와
론도큐비즘Rondo-Cubism으로 분류된다. 1910년부터
1918년까지 파리 큐비즘의 영향을 재현했던 때를 큐보
표현주의 시기로, 1918년 체코슬로바키아 공화국으로
독립을 이룬 이후 독자적인 조형언어를 발전시켰던 때를
론도큐비즘 시기로 구분한다.

　　큐보 표현주의 시기에 호홀과 호프만, 고차르 그리고
야낙이 디자인한 의자를 보면 피카소의 그림이 벽에서
걸어 내려온 것 같다. 세련되지 않은 형태와 투박한
질감에 비정상적으로 무거운 구조다. 호홀과 야낙 의자의
역삼각형 등받이는 원시적이면서 동시에 현대적이었고,
기괴했지만 세련됐다. 고차르와 야낙의 작품에서 보이는
크리스탈 사면은 살아 움직이는 듯한 역동성을 표출한다.

이들의 의자가 놓여 있는 공간은 마치 움직이는 연극의
무대를 찍은 한 장의 사진과도 같다. 순간 포착된 감성의
중요성을 강조한 것이다.

호프만은 가구, 조명, 도자기, 금속공예 등을
포괄적으로 섭렵했고 예술 작품을 양산화하는 데에도
관심이 있었다. 고차르는 이론보다는 실질적인 작업을
중요하게 생각했고, 비평가였던 야낙은 개념을 더
중요시해 논리적 사고를 거쳐 깨달은 것만을 디자인했다.

1918년을 계기로 론도큐비즘 시대가 열린다. 각진
사각형은 고대 슬라브 민족의 정서를 반영하는 원형으로
바뀌었고 강렬한 색채가 쓰이기 시작했다. 고차르와 야낙
역시 원형 가구를 만들어냈다. 1921년, 가구 디자이너와
제작자는 조합을 이루어 가구의 산업화화 규격화를
추구하는 등 모더니즘의 흐름에도 함께하고 있었다.
1925년에 그들은 〈파리국제장식예술박람회Exposition
Internationale des Arts Décoratifs et Indestriels Modernes〉에서
체코 큐비즘을 선보였으며 그 가운데서도 공예의 절정을
보여줬다. 그러나 아이러니하게도 이 전시로 전 세계가
아르데코Art Deco라는 새로운 흐름으로 들어서게 된다.
큐비즘은 막을 내렸고 체코의 예술가도 서서히 아르데코에
합류하게 된다.

그렇게 잊혔던 체코 큐비즘 의자는 55년 만에
다시 조명되기도 했다. 1980년대 이탈리아의 디자이너
알레산드로 멘디니는 자신의 디자인 원형을 체코 큐비즘

가구 디자인에서 발견했다. 멘디니가 파벨 야낙의 의자, 체어 야낙Chair Janak을 리디자인해 발표한 작품은 체코 큐비즘을 재해석한 결과물로 그 영감과 원천이 어디에 있는지 또렷이 보여준다.

파리 큐비즘을 적극적으로 받아들여 자신만의 스타일로 재창조했던 프라하의 예술가들. 그들이 만들어 낸 큐비즘은 파리를 중심으로 한 주류 큐비즘과는 또 다른 흐름을 만들어냈다. 지역성의 한계에 묻혀 있던 그들의 몸짓은 도리어 20세기 말 포스트모던 디자인이 전개되는 과정에서 되살아났다. 디자인사 여기저기서 발견되는 생로병사의 이치가 반복된 셈이다.

틀을 깨는 매력
멤피스의 의자

"모두가 똑같은 옷만
입는다면 얼마나 재미
없을까요? 때론 조금
흐트러지고, 때론 가벼울 수
있어야 즐겁지 않을까요?
저의 화려한 패턴과 색채로
저를 보는 사람이 재미를
느낄 수 있기를 바랍니다."

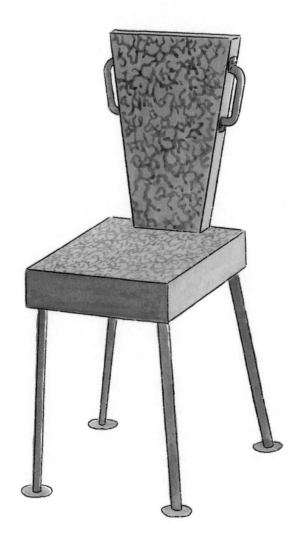

에토레 소트사스, 〈세지올리나 다프란초〉, 플라스틱·강철관, 1980

고정관념을 깨는 일은 어렵기 그지없다. 100년 전에도 그랬고 지금도 그렇다. 고대 벽화에도 "요즘 아이들은 버릇없다."라는 상형 문자가 있었다니 인류는 우리가 생각하는 것보다 잘 변하지 않는 존재일지도 모른다. 역사 속에서 미래를 위한 교훈을 얻는다지만 현실을 살아가는 우리에게 용기와 지혜는 늘 부족하다. 머뭇거리는 사이 답답해하던 틀을 누군가가 대신 깨주면 그제야 우리는 환호한다. 대리만족 혹은 카타르시스라고나 할까. '맞아, 진작 그랬어야 했어'라는 생각이 파도처럼 덮친다. '나도 깰 수 있었을 텐데'라는 아쉬움도 물론 있다. 어쨌든 역사는 그렇게 먼저 틀을 깬 용감한 사람들의 흔적이기도 하다.

포스트모더니즘은 20세기 초반을 지배했던 모더니즘의 고정관념을 깨기 시작했다. 2차 세계대전 이후 처음으로 '포스트모던'이 거론됐으며 1970년대와 1980년대를 거치면서 본격화됐다. 1980년 제 39회 베니스 비엔날레Venice Biennale는 포스트모더니즘 회화사에서 중요한 사건이었다. 포스트모더니즘 회화의 특징은 기법과 재료의 다양성이다. 콜라주, 모자이크, 납화법, 프레스코 등의 기법과 유리, 사진, 지푸라기 등의 소재가 사용된다. 이는 포스트모더니즘의 해체적, 비정형적 특성과 연관된다. 화가이자 시인인 프란체스코 클레멘테Francesco Clemente는 대표적인 작가다. 다양한 기법과 재료를 사용했으며 자신의 모습을 환각적인 캐릭터로 묘사했다. 이탈리아 나폴리에서 태어나 청년이 될 때까지의 시간, 인도의

마드라스에서 다년간 체류하며 인도 문학과 탄트라 철학을 접하게 된 시간이 클레멘테에게 자양분이 되었다.

1980년 베니스 비엔날레가 회화 분야에서 포스트모더니즘을 알렸듯, 1981년 밀라노에서 개최되었던 밀라노 가구박람회와 〈멤피스 퍼니처 밀라노〉전은 디자인 분야에서 포스트모더니즘의 시작을 알렸다. 이로써 기능주의 때문에 외면되었던 장식을 향한 욕망에 모더니즘의 몰개성한 합리주의에 반발했던 건축 경향이 더해져 인간성을 회복하려는 흐름과 새로운 조형이 속속들이 생겨났다. 이 시기의 디자이너는 포스트모더니즘의 흐름에 따라 민족과 지역 전통, 인간의 독창성과 다양성을 추구했는데 이는 중요한 변화였다. 세계화와 획일화에서 다시 지역화와 차별화로 눈을 돌린 것이다.

그룹 멤피스의 등장은 요란했다. 반세기 넘게 세계를 지배했던 모더니즘이라는 견고한 틀을 깨부수었다. 점잔을 빼고 앉아 있던 무표정한 의자를 화려한 옷으로 갈아입혔다. 천박하다 여겨지던 왁자지껄한 조형과 대담한 색채로 전시장을 무질서하고 시끄럽게 만들었다. 멤피스 부스는 충격 그 자체였다. 대중은 환호했지만 평론가는 이를 우려하고 혹평했다. 하지만 멤피스 그룹의 목적은 분명했다. 숨 막힐 것 같은 모더니즘의 질서에 균열을 내는 것. 틀을 깨야 했던 만큼 방법은 과감했다. 약 5년 정도 균열의 망치질을 지속할 수 있다면 그들이 세운 목표를

달성할 수 있으리라. 결국 멤피스는 가구 디자인 분야의 포스트모더니즘이라는 거대한 문을 열었다.

에토레 소트사스Ettore Sottsass, 미켈레 데루키Michele De Lucchi, 한스 홀라인Hans Hollein, 구라마타 시로倉俣史朗, 마이클 그레이브스Michael Graves, 안드레아 브란치Andrea Branzi 등 멤피스 전시에는 이탈리아뿐 아니라 다양한 국적의 영향력 있는 디자이너가 대거 참여했다. 이후 멤피스 그룹이 해체된 이후에도 그들은 각자의 지역에서 멘토의 역할을 했다.

이제 그들이 만든 의자를 보자. 그들의 의자에는 표정과 감정이 있다. 이상하게 들릴지 모르지만 정말 그렇다. 에토레 소트사스의 의자 〈세지올리나 다프란초Seggiolina da Pranzo〉. 관심을 가지고 다가가면 그럴 줄 알았다는 듯 씨익 웃는다. 아프리카 상징물과 만화책을 뒤섞은 듯한 재밌고 화려한 패턴과 색채는 소트사스가 일관적으로 추구해 왔던 디자인 언어였다. 그는 그것을 이 작은 의자 디자인에 충실히 담았다. 시각적으로 분명히 구별된 등받이, 좌판, 네 개의 다리 때문에 의자라는 물건을 반려동물의 존재와 헷갈리게 만든다.

건축가 한스 홀라인의 〈마릴린 소파Marilyn Sofa〉는 어떤가? 풍만한 몸체의 소파가 봄날을 즐기는 나른한 흰 고양이처럼 모로 누웠다. 에로틱하지만 민망하지 않다. 유머와 재치의 언어를 함께 사용했기 때문이다. 미켈레 데루키는 의자 〈리도Lido〉의 투박한 몸체를 감추기

위해 강렬하고 현란한 색채의 섬유를 사용했다. 감각적이며 생동감이 넘친다. 미국에서의 포스트모던 건축을 이끌었던 마이클 그레이브스의 의자 디자인에는 건축 역사 속에서 뽑아낸 모티브와 큐비즘이 보인다. 그가 디자인한 MG 시리즈 중 〈MG1〉에서는 고전적 건축 조형에서 받은 영감과 기하학적 특성이 혼합되어 있다.

이들이 함께 모여 있는 모습은 유쾌하다. 왁자지껄하다. 디즈니 만화 〈미녀와 야수〉의 캐릭터처럼 금방이라도 춤을 추며 다가올 것 같다. 멤피스 그룹의 의자는 '좀 망가지면 어떤가.' '좀 흐트러지면 어떤가.'라고 질문한다. 그들의 조형언어는 가벼우면서도 진지했고, 유연하면서도 강렬했다. 틀을 깨는 사람에게 반드시 필요한 내공이 아닌가 싶다.

멤피스 그룹은 모더니즘의 견고한 벽에 5년간 균열을 내보자는 일시적인 목표로 세워졌지만 그들이 만들어낸 균열 이후 펼쳐진 세상은 아직도 계속되고 있다. 멤피스가 열어젖힌 문 건너에는 예상을 뛰어넘는 다채로움이 기다리고 있었다. 포괄적이고 다원적이며 신축성 있는 세계관을 지닌 디자인, 바로 포스트모더니즘 디자인이었다.

덜고 덜어 남은 본질
미니멀리즘과 의자

"저는 더 이상 덜어낼 것이
없습니다. 재료도
오로지 본질에 충실합니다.
예술가의 작품이지만
어렵게 생각지 말아 주세요.
저도 의자랍니다."

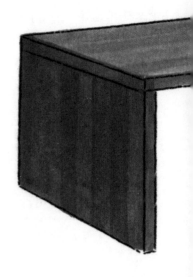

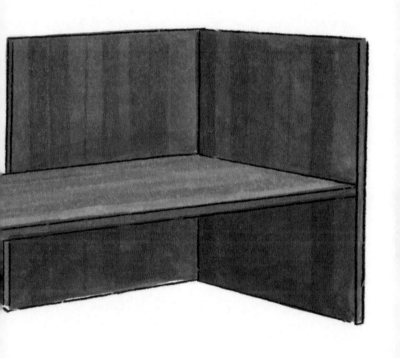

도널드 저드, 〈윈터가든 벤치〉, 소나무, 1980

미니멀리즘의 특징은 더 이상 덜어낼 것 없는 단순함이다. 작가의 주관을 철저히 생략했고 대상의 본질만을 남긴다. 절제된 시에서 행간의 의미를 찾듯, 미니멀리즘의 단순한 형태를 본 사람들은 생략된 것들을 궁금해했다. 나는 1990년대 중반 디자인과 예술계를 지배했던 미니멀리즘을 기억한다. 디자이너로서 첫발을 디딜 때 마주한 우리의 공간은 어떤 이유로도 장식을 허락하지 않는 엄격함으로 무장하고 있었다. 뭐 하나라도 보탤라 치면 '시대에 뒤떨어진' '감각 없는' '촌스러운' 디자이너로 몰렸다. 몇 년 뒤, 하늘 아래 모든 것이 그렇듯 미니멀리즘도 정점을 찍더니 차츰 기세가 꺾였다. 미니멀리즘의 세가 꺾이고서야 비로소 색채, 형태, 질감에서 조금씩 보탤 것들이 생겨났다.

10여 년 전 도서관에서 한 권의 책을 발견했다. 2004년 뉴욕의 쿠퍼휴잇스미소니언디자인뮤지엄 Cooper Hewitt, Smithsonian Design Museum이 기획했던 〈Design≠Art〉전에 대한 기록이었다. 이곳에선 1960년대부터 시작된 미니멀 아티스트와 포스트미니멀 아티스트 18인의 숨겨진 작품을 발굴하여 여섯 달 동안 전시했다. 도널드 저드Donald Judd, 스코트 버튼Scott Burton, 리처드 터틀Richard Tuttle, 솔 르위트Sol LeWitt, 리처드 아트슈와거Richard Artschwager를 비롯해 미국의 여러 예술가는 조각, 회화, 건축, 실내 디자인, 가구 디자인, 조명 디자인 등 광범위한 장르를 넘나들며 미니멀리즘의 가치를 표출했다. 이들이 주로 예술가로 분류되는

탓이었을까? 나는 그들의 의자 디자인과 미니멀리즘이 낯설고 어렵게 느껴졌다.

　　미술 분야에서 미니멀리즘은 1960년대 미국에서 시작됐다고 보는 것이 통설인데, 이에 대한 근거로 1966년 뉴욕의 유대인박물관the Jewish Museum에서 개최되었던 〈Primary Structures〉전을 들 수 있다. 저드, 칼 안드레Carl Andre, 르위트, 댄 플래빈Dan Flavin, 로버트 모리스Robert Morris 등 미국 작가들은 이 전시를 통해 미니멀리즘 아트의 가능성을 열었다. 그들이 표출한 미니멀리즘 의자의 특징은 크게 두 가지였다. 첫째는 더 이상 덜어낼 것 없는 단순하고 원시적인 형태였다. 감정이나 정서도 함께 걷어냈다. 착각이나 은유를 경계했다. 모든 것을 최소화하려는 의도였다. 둘째는 가공되지 않는 재료의 사용이었다. 이는 오히려 원자재의 물성을 극대화했다. 즉 형태는 단순했고 재료는 본질에 충실했다.

　　미니멀 아티스트의 가구 작업을 예술로 볼 것인가 디자인으로 볼 것인가? 평단은 물론 작가들 스스로도 상반된 혹은 차별화된 견해를 보인다. 저드는 예술과 디자인 사이에 존재하는 고유한 차이점을 인정해야 한다고 주장했고, 버튼은 모든 예술품은 결국 실용적인 구조물을 겸하게 될 것이라 말했다. 터틀은 예술과 디자인의 차이를 신중히 다루었다. 아트슈와거는 작품에서 감상되어야 할 것과 사용되어야 할 것이 무엇인지는 관객 스스로 결정해야 한다고 주장했다. 이렇듯 다양한 견해 속에서

미니멀리즘 아트 의자가 탄생했다.

　미니멀 아티스트 중 가장 왕성하게 가구를 만들었던 저드의 의자 〈윈터가든 벤치Wintergarden Bench〉를 보자. 한 치의 오차도 허용치 않을 듯 기하학적이다. 목공소에서 가공된 전나무의 특징과 완성된 의자의 질감이 다르지 않다. 재료의 솔직함, 검소한 구성은 기하학적 조형과 만나 대담한 중량감을 표출한다. 저드의 관심은 공간, 부피, 빛, 색상, 재료의 지각 등 본질을 강조하는 데 있었다. 그가 아이디어를 떠올리고 작품을 만드는 데는 1950년대 초반부터 중반까지 지속했던 미술사와 철학 공부가 기반이 되었다. 독일 바우하우스의 규칙적이며 대칭적인 조형 개념에서 영감을 받았는데, 이는 바우하우스 교수 가운데 요제프 알버스Josef Albers의 영향을 받았기 때문이다. 저드는 알버스의 작품을 이해하고 깨달았음은 물론 그의 글, 그림, 색채를 바탕으로 예술 비평을 할 정도로 심취했다.

　목재를 주로 사용했던 저드와 달리, 버튼은 화강암을 주재료로 사용했다. 1980년대 중반까지 버튼은 대중 예술의 지지자였으며 어떤 예술품이라도 환경 디자인, 건축 디자인의 일부가 될 수 있다고 생각했다. 1983년 작 〈투파트 체어Two-part Chair〉는 우리가 주변에서 발견할 수 있는 자연석처럼 풍경 속에 녹아 있다. 영감의 원천이 자연에 있음을 보여준다. 조각이면서 가구였고 예술임과 동시에 디자인이었다. 모든 작품은 기능과 예술성이 공존할 때 생명력을 갖는다고 생각했다. 이런 점에서

콘스탄틴 브랑쿠시Constantin Brancusi와 이사무 노구치Isamu Noguchi의 영향이 분명히 드러난다. 작품을 위해 특정한 재료를 확보하는 것이 아니라 주변에서 구할 수 있는 재료를 최소한의 가공을 거쳐 사용했다. 버튼의 작업은 점점 콘크리트, 알루미늄, 니켈, 철 등 당시 주로 건축의 외장재로 사용되던 소재로도 확장됐다.

미니멀리즘은 1960년대부터 미국의 문화 예술 전반에 걸쳐 나타났지만 세계적 화두가 되지는 못했다. 세상은 이미 포스트모더니즘이라는 거대한 파도에 올라타 있었다. 하지만 이들의 작업은 계속되었고 1990년대에 이르러 재조명된다. 미니멀리즘은 이제 현대미술을 이해하는 데 중요한 축이며 포스트모더니즘의 대안으로 주목받는다. 미니멀 아티스트의 작업은 여전히 난해하고 심오하다. 그들이 덜어낸 조형만큼 질문이 늘어간다. 하지만 어느덧 미니멀리즘은 미학적인 측면에서뿐만 아니라 일상생활에서 사용가능한 것, 즐길 수 있는 것으로 가치를 확대했다. 재스퍼 모리슨, 콘스탄틴 그리치치Konstantin Grcic, 마크 뉴슨Marc Newson은 오늘날에도 그 가치를 실현하는 대표적인 포스트 미니멀 아티스트이자 가구 디자이너다. 이처럼 미니멀리즘 아트는 역사 속에서 숨 쉬고 있다가 세월에 따라 진화하면서 오늘을 사는 디자이너에게 영감을 주고 있다.

5막

나는 질문합니다

지구온난화, 친환경 에너지,
고령화, 평화와 삶의 질은
디자인과 무관한가? 이런
문제에 질문하는 의자가
있다. 이들에게 대량으로
생산되는지는 중요하지
않다. 중요한 것은 디자인을
매개로 메시지를 던지는
것이다. 사람을 모으고,
다함께 고민하게 하고,
연대하게 하는 것이다.

색 바랜 시간의 의미
닐스 바스의 〈어제의 신문〉

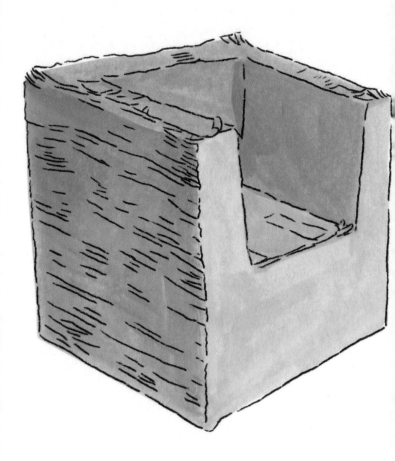

"저는 날짜가 지난 일간신문을
쌓아 만들어졌습니다.
신문에 담긴 사건, 사고의
기록 위로 의자를 만든 이,
의자에 앉는 이의 흔적이
쌓입니다. 새로운 소식을
전하던 나의 몸은 이제
지나간 시간을 기록합니다."

닐스 바스, 〈어제의 신문〉, 신문지, 1994

스마트폰으로 5초면 모든 최신 소식을 받아볼 수 있는 오늘날, 낡은 매체가 되어버린 신문은 어떤 의미를 지닐 수 있을까? TV, 컴퓨터 같은 영상 매체와 스마트폰이라는 뉴미디어가 등장하기 전까지는 신문이 독보적인 정보 전달 매체였다. 게다가 활자, 편집, 광고의 경제적·미학적 발전의 장이기도 했다. 신문마다 담는 내용뿐 아니라 신문이 만들어진 목적도 다양했고, 지역과 시대에 따라 사용하는 종이도 달랐다. 이처럼 신문은 그 특징이 풍부해서인지 예술가에게 좋은 재료로 쓰이기도 했다.

2018년 부산비엔날레에서 중국 아티스트 장 페이리張培莉는 신문지로 벽을 쌓았다. 종이라는 나약한 소재가 예술가의 해석을 거쳐 묵직한 덩어리로 탄생했다. 벽 너머로 누군가가 계속 신문지를 찢는 소리가 들렸다. 관객은 발판을 밟고 올라가 두터운 신문지 벽 너머로 어렴풋이 보이는 소리의 근원을 겨우 훔쳐볼 수 있었다. 작가는 무엇을 말하고자 했을까? 소통을 위해 탄생한 신문이 오히려 분열과 불통을 만들고 있음을 의미할 수도 있고, 신문을 찢는 행위로써 그 벽에 균열을 내야 함을 호소하는 것일 수도 있겠다. 이 독특한 작업은 관객이 신문이라는 익숙한 재료를 낯설게 바라보게 했다.

1989년, 덴마크 디자이너 닐스 바스Niels Hvass와 그의 친구들은 실험적인 디자인 그룹 옥토OCTO를 만들었다. 그들은 주로 가구 디자이너와 텍스타일 디자이너였으며 다양한 국적을 가진 여덟 명의 진보적인 아티스트였다.

그룹의 이름 'OCTO'는 그들 멤버의 숫자인 8을 뜻하는
라틴어 접속사다. 1990년부터 시작된 전시에서 그들은
덴마크의 전통을 재해석했으며 자연적인 재료를
활용해 최고 수준의 공예품을 만들고자 했다. 유럽의
미술·공예운동, 일본의 공예와 미국의 셰이커 교도
가구에서 받은 영감을 가미해 북유럽 특유의 감성을
표출했다. 1994년, 코펜하겐의 덴프리에현대미술관Den
Frie Udstilling에서 열렸던 옥토의 전시 주제는 '일상생활의
공간과 의식'이었고, 그룹 멤버가 공통적으로 사용한
재료는 날짜가 지난 신문이었다. 신문지와 신문지 덩어리는
가구 디자이너와 텍스타일 아티스트의 손길로
접히고 잘리고 기워지면서 의자, 파티션, 조명 기구,
커튼 등으로 변신했다.

닐스 바스의 신문지 의자는 옥토의 전시 작품 중
하나였다. 날짜가 지난 일간 신문을 손으로 일일이 펼쳐,
한 장 한 장 포개고 쌓아 올려 만들었다. 의자의 가로세로
크기는 신문을 펼친 크기와 모양 그대로다. 이 의자는
〈어제의 신문Yesterday's Paper〉이라는 제목으로 소량만이
주문 양산됐다. 의자의 콘셉트는 Slides of Time. '시간의
조각들' 정도로 해석하면 될까? 누군가에게는 중요하고,
크고 놀랍고 슬프고 즐거웠을 시간의 조각이 신문지와
함께 켜켜이 쌓였다. 닐스 바스는 이 작품을 통해 디지털
세상이 오며 변화할 종이 신문의 의미와 이로써 재구성될
인간의 삶과 미래를 묻고 싶었다.

의자의 제작 방법은 단순하다. 우선 하부 구조가 될 첫 번째 덩어리를 바닥에서부터 좌판 높이까지 쌓는다. 같은 방법으로 두 번째 덩어리를 등받이와 팔걸이 높이까지 쌓는다. 두 번째 덩어리에서 사람이 앉을 수 있는 부분만큼 디귿자로 잘라낸다. 디귿자 부분을 첫 번째 덩어리에 얹어 붙이면 신문지 의자가 완성된다. 잘려 나온 네모난 부분은 발 받침대가 된다.

　닐스 바스에겐 이 의자를 만드는 과정 자체가 엄청난 '시간의 조각들'이었다. 의자는 고도의 기술이나 기계 작업이 필요 없다. 만드는 과정에서도 사용하는 과정에서도 전기를 포함한 에너지를 소모하지 않는다. 대신 작가의 단순 반복 노동만이 요구된다. 바닥에 앉아 한 장 한 장 신문지를 펼치고 쌓아야 한다. 신문 귀퉁이가 틀어지거나 방향이 맞지 않으면 안 된다. 누군가가 대신 해줄 수도 없다. 한꺼번에 여러 개를 만들 수도 없다. 그 과정에서 닐스 바스는 엄청난 스트레스를 받았지만 차츰 적응했다. 몸과 마음이 서서히 정화되었다. 수도승의 108배를 이해했다고나 할까. 노동이 극에 달하자 처음 의자와 전시를 기획했을 때 오고 갔던 온갖 담론과 개념, 철학적 논의와 상상력은 오히려 주변으로 가라앉았다고 한다. 옥토의 멤버 모두가 신문지라는 동일한 재료를 사용하기로 하면서 열어 두었던 미지의 가능성만이 바스의 몸과 마음을 지배했다. 그래서일까? 신문 제작 과정에서 생긴 절단면, 접힌 자국 등도 이 의자의 중요한 마티에르가

된다. 다시 말해, 바스의 정교하고 능숙한 손길로 쌓아
올린 신문지 의자가 자아내는 기분 좋은 질감과 섬세한
미감이 느껴진다.

　닐스 바스는 가구 디자이너이자 제품 디자이너다.
한때는 모교인 덴마크왕립미술학교 가구 디자인학과
교수로 재직했다. 어느덧 예순을 넘은 바스는 대중이
공감할 수 있고 일상생활에서 사용할 수 있는 실용적인
디자인을 추구하게 됐다. 그러면서도 옥토와 같은
모임을 통해 실험적인 작업을 병행하기도 했다. 작업에
몰입하다가도 잠시 멈춰 질문을 던지고 같은 질문을 가진
사람을 만나 의견을 나누었다. 육체적 시간적 헌신을
필요로 하는 작업도 잊지 않았다. 그가 〈어제의 신문〉을
만들 때처럼. 어쩌면 〈어제의 신문〉은 닐스 바스에게
만들어진 날의 기록이자 닐스 바스의 삶을 나타내는
상징일지도 모른다.

　이 의자가 탄생한지 어느덧 30년을 향해 간다.
처음 신문이 담고 있던 시간의 조각들 위로 사용자의
시간과 세월이 쌓인다. 의자는 찢기고, 변색되고, 커피
자국이 생기고, 그 위로 메모가 적힌다. 그 시간 위로
점점 다른 서사가 쌓이며 신문은 새로운 소식을 전파하는
전령에서 지나간 소식을 숙성시키는 저장고가 된다.
그렇게 〈어제의 신문〉은 세상에서 가장 고유한 의자가 된다.
오래된 매체가 기능을 다해도 소중한 이유는 우리의 오랜
일상과 서사가 담기기 때문이지 않을까.

새로움이란 무엇인가
위르헌 베이의 〈코콘 체어〉

"저는 길거리의 의자를
이어붙여 만들어졌습니다.
기능적이지도, 우아하지도
않죠. 그러나 새롭지 않나요?
이미 있던 것, 낡고 오래된
것을 모아 만들었지만 새로운
개념으로 엮었기 때문입니다."

위르헌 베이, 〈코콘 체어〉, PVC·버려진 의자, 1996

1차 산업혁명 이후 150여 년이 지나며 우리 주변은 의자로 넘친다. 지금 이 글을 쓰고 있는 내 연구실에도 여러 종류의 의자가 있다. 그들을 새삼 바라본다. 예쁘지도 않고 그다지 편하지도 않다. 어느덧 세월의 때가 묻었으나 그게 이 의자의 가치를 높여주진 않는다. 내가 직접 연구실 의자를 고를 수 있었다면 굳이 이 의자를 골랐을까? 절대로 그렇지 않았을 것 같다고 쓰려니 조금 서글프다. 어쨌든 나는 이 의자를 10년 넘게 사용하고 있다. 비슷한 의자를 나는 오래된 사무실이나 강의실에서 종종 발견한다. 익숙한데 별로 반갑지 않다. 새로워도 세련되지 않다. 이유가 뭘까? 많은 제품이 새로움 그 자체에 대한 의구심 없이 지적 나태함으로 만들어졌기 때문은 아닐까. 네덜란드 디자이너 위르헌 베이Jurgen Bey는 바로 이 문제에 주목했다.

　네덜란드의 디자인 그룹 드로흐Droog의 멤버였던 위르헌 베이가 1996년에 디자인한 〈코콘 체어Kokon Chair〉는 길거리에 버려진 의자를 수집해 이어붙여 만든 의자다. 드로흐는 〈드라이 테크Dry Tech〉 전시가 1996년부터 2년에 걸쳐 밀라노에 소개되면서 유럽에서 인정받았고, 뉴욕 현대미술관에 소장되면서 세계 시장에 알려졌다. 〈코콘 체어〉는 바로 이 전시에서 발표됐다. 〈코콘 체어〉를 처음 봤을 때 나는 당황스러웠다. 이게 뭐지? 앉으라는 걸까? 감상하라는 걸까? 앉는 의자라기엔 전혀 기능적이지 않았고 감상하기 위한 의자라기엔 지나치게 기이하다. 전혀 어울리지 않는 의자가 누군가의 실수로

들러붙어버린 것 같다. 다시 원상태로 돌아가고 싶다며
절규하는 것 같기도 하다.

베이는 아름답고 편안한 의자를 만들려던 것이
아니었다. 양산에 적합한 의자를 목표로 한 것도 아니었다.
그는 〈코콘 체어〉로 다음과 같은 질문에 대답하고 싶었다.
이렇게 많은 의자가 새롭게 만들어지는데 왜 신선하지
않을까? 도대체 새로움이란 무엇일까?

그래서인지 〈코콘 체어〉의 모습은 매우 파격적이다.
그런데 이 기괴한 의자는 사실 누군가가 일상에서 쓰다
버린 의자를 주워서 만들어졌다. 그리고 방법도 매우
흥미롭다. 다양한 형태, 재료, 크기의 의자를 자유롭게
늘어놓고 원하는 조합으로 의자를 고정한 뒤, 그 위에
탄소섬유강화플라스틱으로 외피를 둘러싸서 만들어냈다.
그야말로 보통의 아무 의자를 가져다가 플라스틱으로
뒤덮어 합쳐버린 셈이다. 그 낯설고 우연한 조합을 베이는
자신만의 새로움으로 정의했다. 바로 '익숙한 것을 낯설게
만드는 것'. 우리가 아는 것을 전혀 다른 위치와 소재,
배치, 색상으로 연출함으로써 새로움이 무엇인지 새로운
창조성을 보여주었다.

이후 베이는 그만의 창조성으로 〈코콘 패밀리Kokon
Family〉를 비롯해 다양한 제품으로 제품군을 확장했다.
주로 의자로만 구성된 초기 작품은 이후 테이블,
파티션과 결합하는 등 다양하게 변화하기도 한다. 특히
파티션과 결합한 〈코콘 패널링Kokon Paneling〉이 2004년

장폴고티에Jean Paul Gaultier 서머 컬렉션의 캣워크를
위한 무대디자인에 활용되면서 베이와 코콘 체어는
더욱 유명해졌다.

베이와 드로흐의 디자인을 좀 더 이해하기 위해
네덜란드식 사고방식을 살펴볼 필요가 있다. 강대국의
틈새에 낀 작은 나라인 네덜란드. 그들은 자신들이
중요하다고 생각하는 신념과 맞지 않으면 주변 국가의
압력에 의한 종교나 철학마저도 거부하거나 재해석한다.
그래서인지 재활용 우유병으로 만든 샹들리에, 재활용
서랍으로 만든 서랍장, 소포 상자로 받침을 만든 전등 등
드로흐의 작품은 일상생활 속에서 흔히 볼 수 있는
재활용품의 조립으로 만들어졌지만, 그 저변에는
고정관념을 부수는 시적이고 기발하고 창의적인 콘셉트가
깔려 있다. 즉 "창조성은 발명에 관한 문제라기보다 이미
존재하는 그 무엇을 재인식함에 있었다. 혁신이라는 것도
재료에 이미 내재한 질서를 제대로 발견함에 있다고 한
움베르토 에코Umberto Eco의 입장을 옹호한다."[13]

위르헌 베이가 길거리의 의자에 주목한 이유도
맥락을 같이 한다. 위르헌 베이의 작업은 창조보다는
발견에 방점을 찍었다. 이미 존재하는 것과 그것이 필요한
사람을 잇고자 했다. 〈코콘 체어〉는 그의 의지를 정확하게
보여준다. 의자의 조형은 무에서 유를 만들어낸 것이
아니어도 된다. 새로운 의자란 전에 없던 형태가 아니라
전에 없던 콘셉트에서 실현된다. 마침 베이에겐 무수히

양산되고 또 무수히 버려지는 의자가 보였다. 그들을
새롭게 해석해내고 싶었다. 서로 어울리지 않는 의자를
병치했고 이로써 〈코콘 체어〉가 탄생했다. 〈코콘 체어〉는
낡고 오래된 것들의 조합이지만 새롭다. 현존하는 사물,
형태, 재료, 기능에 새로운 개념을 담았기 때문이다.

　〈코콘 체어〉를 보며 디자이너에게 끊임없이 요구되는
조형적 감각 및 시각적 안목에 대해 질문을 해본다.
이제는 새롭게 만드는 것보다 새롭게 지각하는 것이
더 중요하지 않을까? 예술이나 창작 활동을 바라보는
기준이 다양해졌기도 하지만 전에 없이 새로운 무언가를
만들어내야 할 필요조차 없어졌을 수도 있기 때문이다.
어쩌면 이미 그런 시대에 살고 있지는 않은가? 이미 있던
도구를 모두 한곳에 엮은 유사 이래 가장 새로운 도구,
스마트폰의 시대이니 말이다.

복제와 오마주의 차이
중국 의자와 〈더 차이니스 체어〉

"저는 중국 전통 의자에서
영감을 받아 지어졌습니다.
덴마크 가구 디자인의
정교함과 섬세함으로
군더더기 없이 만들어졌죠.
그런데 중국에서 그런 저를
똑같은 모양새로 엉성하게
따라 만들더군요. 제가 중국
전통 의자를 오마주했다면,
중국은 그런 저를
복제했습니다. 두 차이가
보이시나요?"

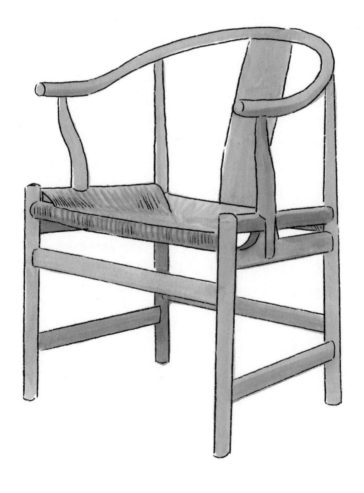

한스 베그네르, 〈더 차이니스 체어〉, 물푸레나무·종이 노끈, 1945

오래전 덴마크 가구 회사 피피뫼블러PP møbler 공장을 방문했다. 오늘날까지 최고 수준의 수공예 전통을 유지하는 곳으로, 1970년대부터 지금까지 한스 베그네르의 의자를 양산하는 역사적인 장소다.

내부로 들어서자 타임머신을 타고 100년 전으로 돌아간 듯 했다. 피피뫼블러의 공장에선 의자 부품이 천장에 매달려 조립을 기다리고 초로의 장인들이 느린 몸짓으로 각자의 역할에 몰입하고 있었다. 베그네르의 명품 의자가 탄생하는 순간을 마주했다.

베그네르의 아버지는 목수였다. 베그네르는 대학에 진학하기 전까지 부친의 공방에서 목수로서의 수업을 받았다. 덕분에 목재는 그에게 늘 친근한 재료였다. 나무의 질감, 색감, 향기는 계속해서 그의 감각을 자극했고, 이후 가구제작에 주로 목재를 사용하는 근거로 작용했다. 이후 덴마크장식미술박물관Danish Museum of Decorative Art에서 진행하는 목공 프로그램을 수강하고, 당시 덴마크의 건축가이자 가구 디자이너였던 올라 묄고르닐슨Orla Mølgaard-Nielsen과 카레 클린트의 지도를 받아 양산 가구에 대한 체계를 익혔다. 가구 제작 초기에 베그네르는 덴마크 전통 가구의 절제된 구조와 형태, 기능주의 디자인에 심취했다.

그러던 어느 날 박물관에서 발견한 오래된 중국 의자는 그의 몸과 마음을 강하게 움직였다. 둥글게 구부러져 이어진 등받이와 팔걸이의 선, 그에 대비되듯

수직으로 등 한가운데를 받치고 있는 받침대와 네 개의
다리, 다듬어진 몰딩의 조각에서 느껴지는 사람의 손길과
목재의 친근한 질감 등은 순식간에 그를 사로잡았다.

베그네르는 중국 의자에서 받은 영감을 자신만의
언어로 재창조하고 싶었다. 조형의 요소는 중국 의자에서
가지고 왔지만 전체적인 느낌에서는 덴마크의 전통을
표출하고 싶었다. 베그네르는 우선 중국 전통 의자의
조형을 단순하고 절제된 형태로 변화시켰다. 거기에 덴마크
가구 디자인이 주로 사용하는 친환경 재료인 목재의
강함과 부드러움, 자연스런 질감과 색채를 결합시켰다.
그리고 이 모든 것을 완벽하고 정교하게 실현해줄 수 있는
기술력을 갖춘 제조사를 찾았다.

그렇게 중국 의자에서 영감을 받아 출발했던 한스
베그네르의 의자는 영감과 오마주의 근원을 고스란히
드러낼 수 있도록 〈더 차이니스 체어The Chinese Chair〉라
불렀다. 〈차이니스 체어〉의 첫 번째 사양인 모델명
〈FH4283〉이 1944년 덴마크의 제조회사 프리츠한센에
의해 최초로 양산됐다. 〈더 차이니스 체어〉는 이후에도
발전을 거듭해 1945년 4번째 사양인 모델명 〈PP66〉이
동일한 이름으로 피피뫼블러에서 양산되기 시작했다.
피피뫼블러와 베그네르는 협업을 지속하며, 1949년에는
존 F. 케네디John F. Kennedy와 리처드 닉슨 Richard M.
Nixson의 1960년 미국 대선토론에 사용되며 유명해진
〈더 체어The Chair〉를 시작으로, 1952년에는 〈카우혼

체어Cow-horn Chair〉, 1961년에 〈더 불 체어The Bull Chair〉, 1969년에 〈암체어Armchair〉를 줄지어 개발했다. 피피뫼블러와의 협업으로 〈더 차이니스 체어〉는 풍성한 제품군을 이루게 된다.

　이들은 모두 친환경적이고 전통적인 재료와 공법을 고수한다. 의자의 구조에 해당하는 다리, 등받이, 좌판의 프레임은 모두 나무다. 좌판은 종이로 만든 노끈, 나무줄기, 햇볕에 그을린 가죽 등이 사양에 따라 다르게 적용된다. 플라스틱보다 목재를 사용하면 훨씬 친환경적이라는 것이 덴마크 디자이너의 일반적인 견해다. 숲을 벌목해야 한다는 점에선 환경을 파괴하는 것처럼 보이지만 나무는 그 쓰임을 다한 후에 결국 다시 자연으로 돌아간다는 점에서 그렇다. 대신 재료 사용을 최소화해 낭비를 막는다.

　나무를 주재료로 고집하는 베그네르와 피피뫼블러의 고민거리 중 하나는 표면 마감이었다. 목재의 매력이자 결정적 단점이 바로 완벽하지 않은 내구성이기 때문이다. 제작, 운반, 사용 과정에서 표면이 손상될 수 있다. 이를 보완하기 위해 대부분의 가구 회사는 투명 라커로 표면을 감싼다. 하지만 베그네르와 피피뫼블러는 그 방법이 목재를 질식시킨다고 믿었다. 결국 그들은 천연 비누를 가공하여 분사시키거나 물 성분의 라커 사용 방법을 택한다. 이렇게 처리된 의자는 언뜻 보면 마감이 안 된 것처럼 보인다. 만지면 뽀얀 나무 가루가 손에 묻어날 것만 같다. 그만큼 자연스럽다. 목재의 물성을 지키면서 단점을 보완했다.

그렇게 중국 의자라는 원본에서 출발한 한스 베그네르의 의자는 덴마크 의자 디자인의 전통, 피피뫼믈러의 기술력, 베그네르의 해석을 거친 〈더 차이니스 체어〉라는 고유 명사로 이름 붙여져 새로운 원본이 되었다.

　몇 년 전, 중국 출장 중에 〈더 차이니스 체어〉의 복제본이 전시되어 있는 것을 봤다. 한 번이라도 베그네르의 진품 〈더 차이니스 체어〉를 본 적이 있다면 복제본을 금방 구별할 수 있다. 등받이와 팔걸이를 잇는 둥근 골재에서 사람의 등과 만나는 부분은 등이 배기지 않도록 평평하게 깎여 있는데 그 형태가 어색하다. 곡선과 직선이 만나는 지점의 디테일은 정교한 조형적 감각을 필요로 하기 때문이다. 수직 부재와 수평 부재를 이어주는 접합 부분도 차이가 크다. 베그네르의 의자 접합 부분에서 실현한 정교함을 복제본은 흉내내지 못한다. 피피뫼블러의 장인들이 마지막 순간까지 손으로 마무리 한 질감도 당연히 느껴지지 않는다. 무엇보다 베그네르가 오마주했던 전통 중국 의자의 아우라가 없다. 디자이너의 해석은 당연히 없을 뿐더러 원본 제작자의 치열한 고민과 목적이 무엇이었는지도 보여주지 않기 때문이다.

　가구 시장에서 복제의 문제점은 어제오늘 일이 아니고 〈더 차이니스 체어〉의 복제본이 중국에서만 나오는 것도 아니다. 막을 방법도 막아야 할 당위성도 크게 없어 보인다. 하지만 중국에서 〈더 차이니스 체어〉를 복제한다는 사실은 아이러니하고 슬프다. 베그네르의 〈더 차이니스 체어〉의

원본은 사실 중국인의 전통 의자였기 때문이다.

베그네르가 그토록 감탄했던 중국의 전통 의자지만 막상 중국인은 현대 중국 사회에 알맞도록 새롭게 해석하지 못하고 도리어 덴마크의 맥락으로 재해석된 베그네르의 의자를 그저 복제만 하고 있다니. 이런 현실 속에서 〈더 차이니스 체어〉는 디자인 분야에서 오마주와 복제의 차이와 의미를 누구보다 잘 설명해 줄 수 있는 사례다. 전통은 시공간에 따라 어떻게 재해석될 수 있을까? 원본에서 영감을 받는 것과 그저 원본을 베낀다는 것은 어떤 차이가 있을까? 그 질문과 해답이 〈더 차이니스 체어〉 안에 있다.

의자란 무엇인가
우치다 시게루의 〈다실〉

"제게 의자인지 공간인지
물으신다면 저는 이렇게
되묻고자 합니다.
의자는 무엇입니까?
공간은 무엇입니까?"

우치다 시게루, 〈교안〉, 대나무, 1993

1996년 여름, 우치다 시게루內田繁의 〈다실茶室〉 시리즈를 처음 만났을 때를 잊지 못한다. 덴마크 수도 코펜하겐에서 기차를 타고 북쪽으로 35km 정도 달리면 나오는 훔레벡Humlebæk역. 이곳에 내려 20분 정도 걸으면 도착하는 루이지애나현대미술관Louisiana Museum of Modern Art에서는 〈밀라노국제가구박람회Salone del Mobile, Milano〉에서 명성을 얻은 우치다 시게루의 〈다실〉 시리즈가 순회전시 중이었다.

19세기 주택을 개조해 마치 시골 우체국의 정문처럼 작고 소박한 미술관의 입구를 지나 미술관을 감싸 안고 있는 대지와 주변의 자연환경을 담아 낸 창문 사이로 걸어 들어갔다. 그리고 마침내 〈지안受庵〉 〈소안想庵〉 〈교안行庵〉을 만났다. 화려하지도 요란하지도 않은데 존재감이 대단했다. 새벽 공기를 타고 넘어온 산사의 북소리처럼 엄중했다. 산사는 겸손의 내공이 9단쯤 되는 소박한 노학자의 모습과도 같았다.

〈다실〉 앞에 늘어선 줄은 아주 천천히 줄었다. 6.4m²의 좁은 공간으로 들어가기 위해 키 큰 덴마크 사람들은 최대한 몸을 웅크렸다. 그들은 신발을 벗고 들어가 어쩌면 평생 처음이었을 무릎 꿇은 자세로 바닥에 앉았다. 다실 벽체의 패턴이 만들어내는 정교한 그림자에 둘러싸여 손바닥과 발바닥을 통해 전달되는 화지畫紙의 사그락거리는 소리를 들으며, 기모노 입은 여인이 따라주는 차 한 잔의 온기와 향기를 온몸으로 받아들였다. 〈다실〉에서 나온

사람들은 이번엔 관람객이 되어 〈다실〉과 〈다실〉 속의
사람을 바라보았다. 〈다실〉에 앉아 차를 마시는 사람은
이제 〈다실〉과 함께 전시의 일부, 작품의 일부가 되었다.

 우치다의 〈다실〉은 일본 다도를 정립한 것으로
알려진 센노 리큐千利休의 다실을 현대적으로 재해석했다.
단순하고 절제된 조형으로 변화했지만 센노 리큐가
추구했던 다실의 콘셉트는 그대로 유지했다. 다시 말해,
비어 있는 공간에서 차를 마신다는 행위를 양면적으로
표현해내는 것이었다. 차를 마신다는 것은 특별할 것 없는
일상적인 행위지만 이것이 다실 속에서 이뤄질 때는
하나의 의식으로 행해진다는 뜻이다.

 1970년대 일본의 젊은이는 기성세대와는 다른
디자인 문화를 갈망했다. 더불어 서구 디자이너와의
차별도 원했다. 우치다 역시 그랬다. 원래 일본은 조선과
마찬가지로 서양에서 정립된 의자라는 개념이 없었다.
일본에서의 의자란 대부분 접어서 보관했다가 필요할
때 꺼내 쓰는 일종의 도구와도 같았다. 놓여 있는 것이
아니라 정리되어 있는 물건이었다. 전통적으로 존재하지
않는 개념을 그는 어떻게 디자인할 수 있었을까? 우치다는
일본의 고유한 가치와 아름다움, 일본인이 소중하게
생각하는 정서에 몰입했고 그 본질과 속성을 보려고 했다.

 흔히 의자를 상상할 때는 다리 네 개가 달린 구조체가
떠오른다. 경우에 따라 다르지만 식탁 의자의 경우
사람들은 바닥에서부터 40cm 이상 올라와 있는 좌판에

앉는다. 하지만 우치다의 〈다실〉에는 다리가 없다. 〈다실〉의
바닥이 의자도 되고 테이블도 된다. 그렇다면 〈다실〉은
의자가 아니라 공간일까? 전시장에서도 사람들은 무수히
물었다고 한다. "다실은 의자입니까, 공간입니까?"
어느 날 우치다는 뜸을 들이다 이렇게 대답했다고 한다.
"아무리 생각해도 의자라는 것에 대해 마음속에서부터
끓어오르는 이미지는 적습니다. 그러면 결국 의자라는
사물의 근원으로 돌아가서 생각하는 수밖에 없습니다.
그렇기 때문에 어쩔 수 없이 '가구란 무엇인가? 의자란
무엇인가?'라는 순수한 문제를 향해 달려가야만 합니다."[14]
 사실 우치다는 의자 디자인의 본질을 고민하면서
의자에 달린 다리의 존재와 이를 디자인하는 어려움을
이야기한 바 있다. 2006년 개인전에서 선보인
〈셉템버September〉를 포함해 1970년대부터 1980년대
사이에 제작된 그의 의자는 그 고민을 잘 보여준다. 의자의
형태나 구조보다는 의자의 다리와 의자가 놓이는 바닥이
어떻게 만날지, 만남의 순간에 앉은 사람이 느끼는 감정은
어떨지 섬세히 탐구한다. 우치다의 말을 빌면 이는 '강한
표현'과 대비되는 '고요하고 약한 표현'이다. 고요하고
약한 표현이 〈다실〉에서는 '앉는 행위를 보조함' 혹은
'앉는 행위가 맞닿아 일어나는 공간'으로 표현됐다.
의자의 형식보다는 의자와 공간, 의자와 사람과의 관계에
주목했고 그들이 만나는 순간과 접점, 시공간을 채우고
있는 감정과 에너지에 집중했던 것이다.

네 개로 된 다실의 입면은 일본인이 가지고 있는 양면성을
내포하기에 적합하다. 차를 마시는 일상적인 행위가 어떤
의식을 행하는 비일상적인 행위가 되기도 하고, 내부를
볼 수 있는 열린 공간이면서도 무언가에 의해 둘러싸여
있다는 공간감을 느끼게 해준다. 건축, 실내, 가구, 의자의
본래 목적이 애매모호하게 겹치기도 한다. 우치다의
〈다실〉은 근대 사회가 추구해온 실용적이고 생산적인 것
보다는 "인간의 정신에 깊이 관계되는 사물"[15]을 목표로
하는 것이다.

　　2017년 9월, 우치다 시게루의 〈교안〉을 다시 만났다.
9월 20일부터 10월 22일까지 서울 종로구 평창동
가나아트에서 열린 전시 〈원더 프롬 위드인Wander From
Within〉을 주제로 한 공예 컬렉션이었다. 2016년 타계한
우치다 시게루와 홍콩의 미술품 컬렉터 애드리언 쳉Adrian
Cheng이 협업한 작품이다. 구름 같은 인파에 둘러싸여
있던 이전의 전시와는 달리 〈교안〉은 고독과 고요 속에
침묵하고 있었다. 덕분에 나는 〈교안〉의 내부에 홀로 앉아
오랜 시간 머물렀다. 한참 줄을 서서야 겨우 자리를 잡을
수 있었던 첫 만남과는 사뭇 달랐다. 우치다가 애드리언
쳉과 마지막 만남을 가진 바로 그 공간에 존재한다는
사실만으로도 에너지의 밀도가 깊어졌다. 나는 그 모든
것을 길게 탐닉했다. 20여 년의 세월을 넘어 이제 〈교안〉은
조금 다르게 질문한다. 지금 나에게 의자란 무엇일까? 내가
찾아야 할 근원과 본질은 무엇인가?

무엇을 위해 디자인하는가
윤호섭의 〈골판지 방석 의자〉

"골판지를 포개어 노끈으로
꿰맵니다. 그렇게 만든
방석을 서너 장 쌓으면
제 모습이 됩니다. 가볍고
이리저리 다른 모습이
될 수 있는 스툴이지요.
환경을 해치지 않고 꾸준히
재활용된 게 어느덧
스무 해를 넘겼습니다."

윤호섭, 〈골판지 방석 의자〉, 골판지·노끈, 2000

한 장의 사진 때문이었다. 윤호섭을 검색하면 등장하는
그의 작업실 사진 속에 그는 종이로 만든 의자에 앉아
있었다. 나뭇잎, 돌고래 등이 그려진 티셔츠와 포스터,
각종 행사의 흔적과 추억을 담고 있는 복잡한 물건 사이로
〈골판지 방석 의자〉가 보였다.

　　가로세로 40cm 골판지를 포갠 다음 노끈으로 꿰맨
방석. 그 방석이 쌓여 의자가 되었다. 의자는 가볍고
가변적이다. 한 장을 깔면 방석이 되지만 서너 장을 쌓으면
스툴이 된다. 옆으로 펼쳐 이어붙이면 여러 명이 앉을 수도
있다. 사람이 앉고 사용한 세월의 길이와 깊이에 따라 다른
생김새와 사연을 품는다. 옆구리의 노끈이 느슨해지면
당겨 조인다. 비싸지 않은 재료를 사용했고 접착제나
마감재 등 화학 약품을 쓸 필요 없었다. 기계로 양산하지도
않았다. 자연을 낭비하지도 않았고 환경을 해치지도
않았다. 그래도 노끈 방석은 의자라는 제품으로 탄생해
스무 해가 넘는 세월을 거뜬히 살았다.

　　골판지 위에 색색의 담요를 얹으면 방석은 졸지에
화사한 표정을 짓는다. 갑작스러운 추위가 봄을 시샘하던
날, 멀리서 온 손님을 위해 그는 의자 위에 붉은색 담요를
덮어 두었다. 엉덩이가 포근함을 느끼기 전에 시각적
훈훈함이 다가온다. 담요를 골라 자리를 마련해둔
주인장의 섬세한 마음과 함께.

　　윤호섭은 이 의자를 매일 사용한다. 2000년, 처음
이 의자를 만들었을 때만 해도 이토록 오래 사용할지

몰랐다고 했다. 전시장에서는 더욱 다양하게 활용된다.
아이들은 앉기도 하고 배를 깔고 엎드리기도 한다. 길게
이어붙여 누울 수도 있다. 누군가는 분명 작은 공간을
만들어 그 안에 숨는다. 그러다 무너져도 다칠 염려가
없다. 아이들이 의자를 사용하는 모습은 그에게 늘 통쾌한
웃음을 선물한다.

　　윤호섭은 서울대학교 응용미술과를 졸업했고, 이후
광고 디자인 분야에서 활동했다. 대우 그룹 크리에이티브
디렉터를 역임했으며, 1986년 아시안게임과 1988년
올림픽, 1990년대에 들어서는 세계 잼버리 대회와 광주
비엔날레 등의 디자인 작업에 참여했다. 국민대학교
조형대학 교수로 20여 년을 근무하기도 했다. 그가
디자인한 1976년 경인에너지 신문 광고와 1991년
펩시콜라 한글 로고 디자인은 그의 디자인 중에서
대중에게 가장 알려진 작품일 것이다. 이렇듯 그는 주류
디자인계에서 성공한 디자이너로 살기도 했다. 그러던
어느 날, 오늘의 윤호섭을 있게 한 터닝 포인트가 찾아온다.

　　1991년 강원도에서 열렸던 세계 잼버리 대회에서
당시 일본 호세이대학교 사회학과에 다니던 미야시타
마사요시宮下正睦라는 일본인 학생을 만난 것이 그
시작이었다. 미야시타는 환경과 미술 모두에 관심 있는
학생이었는데 그가 진행하던 행사의 포스터와 유인물을
윤호섭이 디자인한 것을 알게 된 그는, 윤호섭에게 한국의
환경 문제와 디자인에 대해 질문했다. 그렇게 시작된

윤호섭과 미야시타의 대화는 일본에서도 이어졌고
윤호섭에게 충격을 줬다. "주류 디자인계에서 세계 최고의
디자이너, 교육자로 이름을 얻으려는 상스러운 목표"는
그뒤로 그날의 질문과 대화 속의 답을 찾으려는 여정으로
방향을 튼다. 가족 회의를 열어 소소하지만 당장 할 수
있는 일부터 시작했다. 냉장고를 사용하지 않게 된 것도
그때부터였다. 지구 생태계 파괴 현장을 직간접적으로
체험했으며, 자신이 해온 디자인 작업 역시 그 책임에서
자유로울 수 없음을 뼈아프게 깨달았다. 디자인에는
순기능도 있지만 자원을 낭비하고 폐기물을 발생시키는 등
역기능도 많다고 생각했기 때문이다.

　　이 이야기를 들으며 기억 하나가 떠올랐다. 몇 년 전
여름, 독일에 사는 친구와 그 가족 그리고 지인이 모여
에너지 제로의 삶을 실험하고자 지은 오두막에 지내던
때였다. 이 집에는 수도도 전기도 들어오지 않았다.
샐러드를 먹기 위해 허브와 버섯을 채취하고 촛불과
벽난로로 어둠을 밝혔다. 스마트폰은 고사하고 한여름에
냉장고도 없이 지내는 시간이 건강하게 느껴지기도 했지만
고되기도 했다. 그 기억을 대입해보니 윤호섭이 얼마나
힘든 일을 하는지 알 것 같았다.

　　친구와 내가 한때 실험 삼아 했던 경험을 일상에서
실천하고 있었다. 자동차 대신 자전거를, 전기 대신 태양열
에너지를 사용한다. 심지어 그가 매고 있었던 앞치마도
천연염료로 색을 내었다. 아무리 이론적으로 공감할지라도

일상에서의 실천은 쉽지 않을 텐데, 그것이 어떻게 가능했을까? 나도 다시 할 수 있을까? 그는 "어렵지 않다."라고 말한다. "모든 사람이 나처럼 해야 할 필요는 없다. 각자 자신에 맞는 입장을 세우고, 자기 스스로를 환경의 일부로 생각하면 된다." 해양생물학자 레이첼 카슨Rachel Louise Carson의 명언이 떠오른다. "인간도 환경의 일부다. 환경을 파괴하는 것은 우리 스스로를 파괴하는 것과 같다. 그러므로 나를 지키고 가꾸고 아끼는 마음을 가지면 그게 바로 환경을 보호하는 것이다."

인터뷰를 준비하는 동안 그리고 직접 만나 대화를 나누는 동안 많은 것이 궁금했다. 칠순이 훌쩍 넘은 나이에도 사회참여형 현역 디자이너로 살고 있는 인생 선배에게 듣고 싶은 조언은 늘 차고도 넘친다. 나를 포함해서 이 땅의 디자이너에게 해주고 싶은 얘기가 있는지, 대한민국에서 디자이너의 역할은 무엇인지, 대학에서 무엇을 어떻게 가르쳐야 하는지….

그는 말했다. "왜 만들지? 무얼 가지고 어떻게 만들지? 지금 내가 하고 있는 일이 혹시 다음 세대에 해를 끼치는 건 아닐까? 이걸 꼭 지금 해야 하나? 돈과 명예가 생기더라도 환경적 차원에서 볼 때 아니라면 아니라고 말할 수 있는가? 등 이것에 끊임없이 질문해야 한다." 그가 국민대학교에 재직하던 시절 내내 "디자이너가 가져야 할 사회적 역할과 책임에 대해 서술하시오."는 공개로 출제되는 시험문제였다. 정답이 아닌 성찰을 유도하기 위한

질문이었다. 학교 밖에서 워크숍할 때는 참가자 전원에게 프랑스 작가 장 지오노Jean Giono의 소설 『나무를 심는 사람The Man Who Planted Trees』을 필사하게 한다.

그 과정에서 사람들은 장 지오노와 윤호섭이 말하고자 한 환경 존중 문화에 성큼 다가서게 된다. 티셔츠 위에, 바가지 위에, 나무젓가락 위에 다양한 언어로 필사된 『나무를 심는 사람』은 그 자체로 감동이다. 이렇게 만들어진 물건들은 또 다른 전시의 주인공이 되어 대중과 만난다. 디자인은 결과가 아닌 과정이며, 결론이 아닌 질문이라는 것을 실감하게 된다. 디자이너의 역할 역시 물건을 만드는 것이 아닌 실험과 소통을 창조하는 것이라는 사실과 함께.

다큐멘터리 영화 〈불편한 진실An Inconvenient〉에서 앨 고어Al Gore가 일갈했듯 환경 문제는 더 이상 정치적 문제가 아니다. 윤리적, 철학적 문제다. 내가 너무 많이 가지고, 너무 많이 쓰면, 누군가는 굶거나 위험에 처하거나 심지어 죽을 수도 있다는 문제의식, 지구상에 있는 모든 생물체는 어떤 식으로든 알게 모르게 연결되어 있다는 공동체 의식, 무엇보다 이 지구는 우리가 후손으로부터 잠시 빌려 쓰고 있다는 것이라는 윤리 의식, 이 모든 엄중한 진실을 잊지 말아야 한다.

인터뷰를 마치고 〈골판지 방석 의자〉에서 일어난다. 처음 앉을 때보다 훨씬 분명하게 의자가 내게 묻는다. 환경에 대한 디자이너의 책임을 어떻게 실천할 수

있겠냐고. 마지막으로 윤호섭은 무위당 장일순 선생의 글귀가 적힌 작품을 보여주었다. "나는 미처 몰랐네, 그대가 나였다는 것을. 달이 나이고 해가 나이거늘. 분명 그대는 나일세."

아, 그와 나눈 대화가 쉽고 명징하게 정리된다.

미래에도 의자 디자인이 필요하다면
판보 레멘첼의 〈24유로 체어〉

"수입이 적은 사람들도 쉽게
만들어 사용할 수 있습니다.
누구나 무료로 제 도면을
내려받을 수 있기 때문이지요.
설계는 디자이너가 했지만
제작은 의자가 필요한 다양한
사람이 합니다. 모두를 위한
디자인인 셈이지요."

판보 레멘첼, 〈24유로 체어〉, 오픈소스 도면, 2012

2018년에 개봉한 영화 〈바우하우스Bauhaus Spirit〉. 이 영화는 20세기 초 바우하우스의 명성이 아닌 100년 뒤까지 이어지고 있는 바우하우스의 정신을 살핀다. 영화의 전반부에는 우리에게 친숙한 이름과 작품이 등장한다. 바실리 칸딘스키Wassily Kandinsky, 오스카 슐레머Oskar Schlemmer, 요하네스 이텐Johannes Itten, 파울 클레Paul Klee 등. 그들의 존재는 여전히 나를 설레게 하지만 영화가 담고 있는 이야기가 거기까지라면 아쉬웠을 테다. 그런 생각이 들 무렵 영화는 바우하우스의 정신을 이어받아 오늘을 살고 있는 디자이너에게로 넘어간다. 덴마크의 공간 디자이너 로잔 보쉬Rosan Bosch, 베를린의 건축가 판보 레멘첼Van Bo Le-Mentzel, 디자인 스튜디오 어번싱크탱크Urban-Think Tank, U-TT의 두 건축가인 알프레도 브릴렘버그Alfredo Brillembourg와 후베르트 클럼프너Hubert Klumpner. 이 영화는 그래서 중반 이후가 훨씬 재밌다.

나는 판보 레멘첼의 행보에 눈이 갔다. 그의 디자인 중에 2012년에 만든 〈24유로 체어24Euro Chair〉가 있는데 의자의 제작비가 24유로임을 의미한다. 24시간 안에 만들 수 있다는 뜻도 된다. 이 의자의 원본은 바우하우스 공방에서 실험되던 것이다. 그는 이 의자의 설계도를 인터넷에 공개했다. 그래서 누구나 무료로 내려받을 수 있다. 설계는 디자이너가 했지만 만드는 것은 도면을 가져간 사람이다. 그래서 벌이가 적은 사람도 저렴한 비용으로

바우하우스 의자를 만들고 소장할 수 있다.

왜 그런 일을 하느냐고 누군가 묻는다면 레멘첼은 이렇게 답한다. "나는 상사의 요구나 자본의 논리가 아닌 자신만의 디자인을 할 때 가장 행복하다. 나다운 생각, 창의적인 아이디어가 터져 나오기 때문이다." 그의 디자인은 도면을 가져간 불특정 다수에 의해 변화와 진화를 거듭한다. 그렇게 100가지, 1,000가지 다양한 〈24유로 의자〉가 탄생한다. 건축가, 디자이너, 회사가 정해주는 디자인이 아니라 시민에 의해 발전해 가는 디자인, 집단 지성으로 퍼져가는 디자인이다.

영화 속 레멘첼은 말한다. "바우하우스 사람은 내게 영웅이었다. 그들은 내게 화려한 물건이 아닌 사람에게 필요한 것을 만들라고 했다." 그에게 영향을 미친 사람으로 바우하우스의 2대 교장이었던 하네스 마이어Hannes Meyer가 언급된다는 사실도 흥미롭다. 공산주의자였던 마이어는 마르크스주의를 신봉했다. 바우하우스 교장 중에 가장 유명하지 않은 사람이다. 1대 교장인 발터 그로피우스와 3대 교장인 미스 반데어로에가 바우하우스 폐교 이후 미국으로 건너가 부와 명예, 국제적 영향력을 쌓아가는 동안 마이어는 망명가의 길을 선택했다. 지식인의 중립적이고 방관적인 자세를 무조건 매도하기 어려웠을 질풍노도의 시기였지만 그는 자신의 신념에 따라 하나의 길을 갔다. 그 과정에서 아내가 총살당하는 아픔도 겪었다. 마이어의 삶은 고단했을까? 초라했을까? 기록된 역사는

그렇다고 말한다. 하지만 마이어의 삶이 진정 어떠했는지는 본인만 알 수 있으리라.

마이어는 도제 교육을 받은 기능주의 건축가였다. 그에게 건축은 예술이 아닌 공학이었다. 멋지거나 우아할 필요가 없었다. 기능적이고 저렴해야 했다. 수업 시간에 그는 학생들과 함께 1m²의 나무만을 사용해 의자를 만들었다. 재료를 최소화하고 의자의 구조에 집중했다. 튼튼하고 경제적이며 누구나 살 수 있고 소유할 수 있는 의자를 만들기 위해서였다. 그러나 바우하우스의 실험이 모두 성공했던 것은 아니었다. 실제 당시 바우하우스에서 만들어진 의자나 제품은 대중적이지 않았다. 아쉽게도 바우하우스 디자이너의 의도와 달리 경제적 수준은 물론 디자인과 예술을 이해하는 안목에 도달한 사람만이 그들의 제품을 향유할 수 있었다.

100년의 세월을 넘어 레멘첼의 〈24유로 체어〉가 그 가능성을 묻는다. 바우하우스에서 시작됐으나 완벽히 실현되지 못했던 신념, 진정한 의미에서의 "모두를 위한 디자인"에 도전한다. 그의 작업은 〈1m² 하우스1m² House〉 〈100유로 하우스100euro House〉 〈작은 집 디자인학교Tiny House Design School〉 등으로 이어진다.

레멘첼은 라오스 태생이다. 1976년 어머니와 함께 목숨을 걸고 메콩강을 건넜다. 가족 중 일부를 잃었지만 그와 그의 어머니는 독일에 정착했다. 그가 기억하지 못하는 사진 속 라오스에는 믿을 수 없을 만큼 작고 열악한

집이 있었다. 냉장고와 TV 외에는 아무것도 없는 집. 새
집처럼 나무 위에 올라가 있는 집. 그러나 그곳의 사람들은
행복해 보였다. 적어도 레멘첼의 눈에는 그랬다.

인간의 행복은 집의 크기, 가지고 있는 물건의
양에 비례할까? 한 사람이 살아가는 데 필요한 공간은
얼마만큼일까? 2050년에는 지구의 인구가 100억이
된다고 하는데 인류가 지금과 같은 크기의 집, 에너지,
음식을 원한다면 어떻게 될까? 우리는 공존할 수 있을까?
판보 레멘첼이 건축가의 꿈을 꾼 이후 내내 따라다니던
질문이다. 그래서 그는 생각했다. '가격이 문제라면
사이즈를 줄이자' '너무나 작아서 비용이 거의 들지 않는
집을 만들자' '스스로 만들어 쓸 수 있는 방법으로 비용을
낮추자' '공동으로 사용할 수 있는 것은 나눠 쓰자. 그렇게
되면 수입이 적은 사람도 자신의 집과 디자이너의 의자를
가질 수 있을 것이다'라고.

그렇게 베를린으로 옮겼지만 나치의 탄압으로 끝내
폐교된 마지막 바우하우스 건물, 이곳에서 레멘첼은
2017년부터 〈작은 집〉을 시작했다. 이는 그가 했던 질문의
답을 찾기 위한 현장이었다. 그의 실험에 따르면 인간이
기쁨, 감사, 감탄을 느끼고 소통하고 연대하며 사는 데는
그다지 큰 공간, 많은 것이 필요하지 않다. 내가 즐길 수
있는 자연광이 충분한가 혹은 이웃이 만드는 소리와
인기척을 감지할 수 있는가, 골목에서 나는 음식 냄새를
맡을 수 있는가, 필요한 물건을 스스로 만들 수 있는가가

중요하다. 그래서 레멘첼은 그 가능성을 열고 싶었다. 시장과 자본의 논리를 따르지 않는 새로운 길을 개척하고 싶었다. 더 나은 세상을 만들고 사람 중심의 디자인을 하기를 꿈꿨던 바우하우스의 정신을 계승하고 싶었다. 〈24유로 체어〉도 그에겐 꿈을 이루는 과정이었다. 미래에 새로운 세상이 오더라도 레멘첼은 여전히 모두가 쉽게 만들고 사용할 수 있는 의자를 만들고 있지 않을까.

무대를 닫으며

코로나 19 덕분에 말잔치로만 가득하던 4차 산업혁명 시대가 불쑥 도래했다. 인공지능이 대체하게 될 직업들, 그래서 10년 안에 사라질 직업에 대한 전망이 넘친다. 소위 창의적인 직업은 괜찮을까? 그렇지 않아 보이기도 한다. 고흐의 〈별이 빛나는 밤에〉를 학습한 인공지능은 원작을 연상시키는 아류를 만들었다. 일종의 실험이었지만 이후 이 그림은 옥션에서 실제로 판매되기도 했다. 마이크로소프트와 네덜란드 기술자들은 렘브란트와 똑같은 그림을 그리는 인공지능을 발명했다. 일명 The Next Rembrandt 프로젝트. '렘브란트의 화풍으로 그려라.'라는 명령을 받은 인공지능은 이를 그대로 실행했다. 그저 렘브란트가 생전에 그린 그림을 모방 복제한 것이 아니라, 렘브란트가 살아 있었다면 그렸을 다음 작품을 그렸다. 여러 미래학자는 대략 120년쯤 뒤면 인간 노동의 100%를 기계가 대신할 거라 예측한다. 그래서 궁금하다. 그때도 우리는 트렌드를 살피고, 의자를 디자인하며, 의자에 대한 책을 쓰고 있을까?

얼마 전 돌아가신 이민화 교수는 인간의 직업은 그 시대의 사회적 문제를 해결하기 위해 탄생하고 존재한다고 했다. 인류가 존재하는 한 새로운 문제는 늘 탄생할 테니 없어지는 직업도 있지만 새로 태어나는 직업도 많다. 우리가 10년 전에 페이스북, 아마존, 구글이 창조해낸 무수한 종류의 직업을 상상할 수 없었던 것처럼. 그러므로

10년 후 내 직업의 존재 유무가 궁금하다면 질문을 바꿔 보면 된다. 내 직업은 과연 이 시대의 사회적 문제를 해결하고 있는가? 혹은 해결할 수 있는가? 특히 코로나 19라는 초유의 사건, 그로 인해 빠르게 도래하는 디지털 사회에서 내 직업, 전공과의 맥락을 연결해내고 문제의식을 가질 수 있을까?

여러 미래학자는 말한다. 기계가 못 하고 인간만이 고유하게 잘할 수 있는 능력을 키워야 한다고. 그런 능력은 무엇이 있을까? 창의적인 발상, 전략적인 판단 능력, 정서적인 공감 능력, 긍정적인 자아 관념, 고차원적인 사고 능력, 사람들의 마음을 이끌어 리드하는 능력 등이 공통적으로 언급된다. 이 모든 능력의 본질은 가치를 세우는 일이다. 무엇을 중요한 가치로 세울 것인지 판단하는 능력은 인간의 본질이기도 하다. 결국 우리만의 고유한 능력을 키우고자 한다면 좋은 가치를 세울 줄 알아야 한다.

보다 보편적인 가치가 보다 많은 존재를 아우를 수 있다면 지구촌 공존이야말로 우리가 추구할 수 있는 가장 보편적 가치가 아닐까. 환경, 에너지, 기후, 인권 등은 전공과 분야에 상관없이 지구촌 공존을 위해 필요한 이슈다. 이 문제를 풀기 위해서는 우리에게 지식, 기술, 자본의 힘과 논리가 아니라 윤리, 도덕, 철학적 성찰과 사고력이

필요하다. 참된 사람이 있고 나서야 참된 지식이 있다는
장자의 말은 21세기에도 촌철살인이다. 4차 산업혁명이
가져올 미래에는 그 어떤 사안도 자연과 생명의 관계에
관한 논의, 재정의되고 있는 노동력과 인간 존재에 대한
사회적 합의를 피해 갈 수 없다. 그래서 결국 느리고
불편하더라도 소통하고 협의하는 과정만이 인간이
할 수 있는 유일한 일이 될 것이며 디자이너에게도 예외가
아닐 것이다.

책을 마치며, 이 책에 등장한 의자를 다시 본다. 많은
의자는 소위 디자인의 선진국이라는 유럽에서 탄생했다.
그래서인지 질문하게 된다. 디자이너라는 직업을 원한다면
유럽의 유명 도시에서 태어났어야 하는 것 아닌지 또는
완벽한 조형적 안목이 잉태되고 키워질 수 있는 품격
있는 문화적 환경 속에서 나고 자랐어야 하는 것은
아닌지, 분단된 국토의 남쪽에 위치하는 바람에 섬보다
못한 고립된 환경에서 자라난 우리에겐 그들에게는
있는 무언가가 부족한 것은 아닌지. 게다가 100년 전에
디자인된 의자가 여전히 양산되고 사용된다는 점에서
우리가 이제 와서 새로운 디자인을 한다는 것이 무슨
의미가 있을지 되뇌이게 된다. 하물며 지금 대학의 문턱을
넘어온 이 땅의 청년들에게 디자이너의 꿈을 실현할
무대는 과연 있을까?

그럼에도 나는 한국에서 태어나 디자이너를 꿈꾸는 청년의
미래가 어둡지 않다고 본다. 대신 전제가 있어야 한다.
미래에 필요한 창조성이란, 없는 것을 만들어내는 것이
아니라 원래 있던 것에서 시대에 맞는 가치를 발견해 내는
것이라는 전제. 그 말이 맞다면 대한민국은 디자이너에게
최적의 장소일지도 모른다. 경제 성장과 민주화를 지나치게
빨리 일궈내며 우리 주변에는 우리가 놓쳐버린 삶의
질과 정신적인 가치를 거울처럼 보여주는 이상한 도시와
건물, 디자인이 차고 넘친다. 그만큼 우리에게 주어진
시대적 문제가 많고 이를 해결할 수 있는 새로운 디자인을
만들어낼 기회 또한 많다. 디자이너는 자신이 발견한
문제에 의문을 갖고 질문을 던지면 된다. 그러면 많은 것을
'새롭게' 발견해낼 수 있을 것이다. 4차 산업혁명 시대에
걸맞은, 코로나 19가 펼쳐놓은 시대적 질문에 걸맞은
디자이너의 스토리텔링은 거기서 출발할 수 있을 것이다.
내가 오랫동안 의자에 몰입해본 것도 어쩌면 그런 과정
중의 하나이지 않을까.

코로나 바이러스는 우리가 생각보다 촘촘히 연결되어
있음을 증명했다. 지구촌 어딘가에서 일어나는 일은 '나와
상관없는 누군가'의 문제가 아니라 '우리 모두'의 문제다.
그걸 인식해야만 의자도, 의자 디자인도, 의자에 대한
글도 내가 상상하지 못한 멋지고 다양한 방법으로 코로나
이후의 역사를 살아갈 것이다. •

주석

튀는 의자 베르너 판톤의 의자

• 2018년 9월 대한항공 기내지 《beyond》에 투고했던 「베르너 판톤이
묻는다, 미래에는 어떤 가구가 필요할까?」 내용의 일부를 재구성

1 Hanne Horsfeld, 『Innovations, Fusions, Provocations』《Scandinavian
Journal of Design History》, 1998(annual), Vol. 8, p.60

일필휘지의 묵직함 최병훈의 〈태초의 잔상〉

2 가나아트센터, 〈Matter and Mass: Art Furniture〉, 전시 도록, 2017년.

대중 의자의 탄생과 귀환 미하엘 토네트의 〈No. 14〉

3 Olivier Gabet, 「Koreanisms」, 〈Choi Byunghoon solo exhibition〉,
Laffanour Galerie Dowtown, Paris, 2015, p.11.

4 하은아, 「취향문화로서 대중문화의 고급문화 차용(借用)이 고급문화에
미치는 긍정적인 영향 : MUJI의 Thonet Chair Redesign 사례 중심으로」,
한국디자인학회, 2012년.

특별한 평범함 야나기 소리의 〈버터플라이 스툴〉

5 하라 켄야, 『내일의 디자인』, 안그라픽스, 2014년. 56쪽.

6 Zero＝abundance, BUTTERFLY STOOL 60th カタチの原点, InterAction
Green, February 19, 2018, https://www.interactiongreen.com/butterfly-stool-
sori-yanagi-60th

7 하라 켄야, 『내일의 디자인』, 안그라픽스, 2014년. 51쪽.

8 후카사와 나오토·제스퍼 모리슨, 『슈퍼노멀』, 안그라픽스,
2009년. 110쪽.

역사와 타이밍 레드 하우스의 〈세틀〉

 9 박홍규, 『윌리엄 모리스 평전』, 개마고원, 2007년. 159쪽.

〈바실리 체어〉에서 지워진 이름

 10 안영주, 『여성들, 바우하우스로부터』, 안그라픽스, 2019년. 152쪽.

 11 안영주, 『여성들, 바우하우스로부터』, 안그라픽스, 2019년. 152쪽.

 12 안영주, 『여성들, 바우하우스로부터』, 안그라픽스, 2019년. 157쪽.

새로움이란 무엇인가 위르헌 베이의 〈코콘 체어〉

 13 김유진·문무경, 「네덜란드 디자인 그룹 드록디자인에 관한 연구」, 《디자인학연구》, 통권 제47호 제15권 제2호, 2002년. 161쪽.

의자란 무엇인가 우치다 시게루의 〈다실〉

 14 우치다 시게루, 『가구의 책』, 미메시스, 2005년. 187쪽.

 15 우치다 시게루, 『가구의 책』, 미메시스, 2005년. 187쪽.

무대를 닫으며

 • 2020년 11월 20일 한국가구학회 학술세미나의 강연 원고의 일부를 재구성

참고문헌

Hanne Horsfeld, 「Innovations, Fusions, Provocations: Verner Panton's Seating 1955-1970」, 《Scandinavian Journal of Design History》, Vol. 8, 1998.

Horsfeld, Hvidberg-Hansen, Vegesack, Remmele and Verner Panton, 『Verner Panton: the collective works』, Vitra Design Museum, 2001.

Anja Baumhoff, 『Gender, Art, and Handicraft at the Bauhaus』, Ph. D, The Johns Hopkins University, 1994.

전은경·정선주, 「아트와 디자인, 2개의 머리를 가진 디자이너: 피터 새빌」, 《월간디자인》 제369호, 2009년

Bloemink, Cunningham, Thompson, 『Design≠Art : functional objects from Donald Judd to Rachel Whiteread』, Merrell Publisher, Cooper Hewitt, National Design Museum, 2004.

김동관·권철신, 「제품군 구축을 위한 제품 콘셉트 전개모형의 설계」, 『한국경영과학회 2005년 추계학술대회논문집』, 2005.

국립현대미술관, 『Less and More』, 삶과 꿈, 2020년.